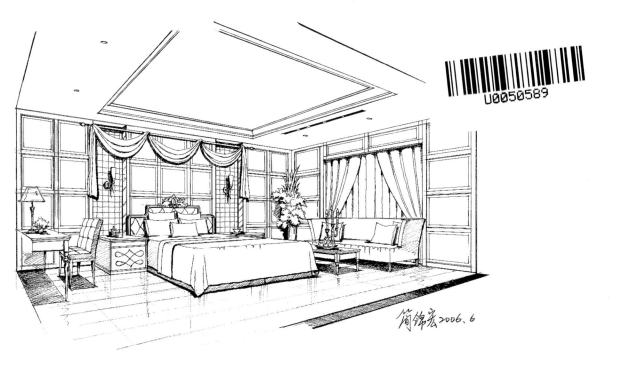

室內空間透視圖設計表現實例

簡錦宏 著

A PERSPECTIVE ILLUSTRATION OF THE INTERIOR

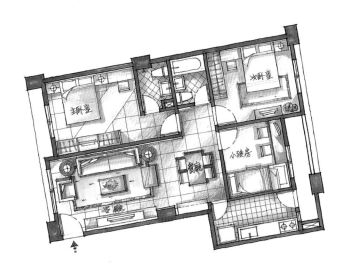

CONTENTS

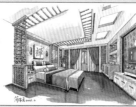
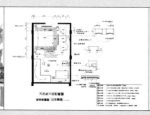
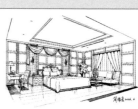

第二章 集合住宅實例 `45` `46`

第三章 室內透視圖實例 `73` `74`

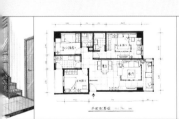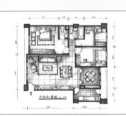

葉博文

桃園縣室內設計公會第三屆理事長
台灣省室內設計公會第二屆理事長
中華民國室內設計公會全聯會副理事長
中華民國室內設計公會全聯會監事會召集人

推薦序

設計圖是溝通的一種重要語言

從事室內設計工作，當然室內透視圖更是不可或缺。

然社會經濟急速進步，及各種科技日新月異，電腦取代傳統手工繪製各種圖形，

從2D、3D或是動畫已是未來的趨勢手工繪圖逐漸被電腦取而代之。

吾友 簡錦宏 君，早期畢業於國內一流的美工專門學校，復興商工美工科，

畢業後，從事建築、室內設計透視圖繪製，經手之個案不計其數，作品獨特，

繪工精緻，設計巧思得到非常多的讚嘆與肯定，更是業界年輕一代的良師益友。

由於近年來電腦2D、3D、動畫虛擬實境，逐漸成型，業主對設計師的要求，

已不再是手繪透視圖即可滿足，因此特別將近二十年的精彩作品，

更是，錦宏兄的智慧寶典，出版成輯以供有興趣的讀者觀賞收藏，

更為近代室內設計發展過程留下見證記錄，也為年輕的一代，

多留下珍貴的室內設計智慧寶庫。在此特別感謝新形象出版公司，

鼎力支持與協助，讓本專輯得以順利完成出版，以饗眾多讀者，

也要在一次感謝作者，願意提供他個人的精彩作品，分享眾多同業與學子，

畢竟要參加國家考試，手工精繪還是必要的，

所以是值得收藏與參考的一本好書。

簡錦宏

大宇室内設計
大觀景觀造景設計
第雅特商業空間 設計總監
黃山景觀有限公司 首席設計師
大莊室内設計 專案設計師
彩舍室内設計 專案設計師
大道企劃建築及室内設計 顧問

手繪透視圖是一種應用藝術

前言

　　隨著人們生活水平的提高，高品質的建築環境及室內裝修，日益成為人們關注的焦點，人們對居住設計的重視是不言而喻的。

　　筆者多年前承接不少建築外觀彩透圖，以建築預售個案來說，就必須借重建築設計透視圖與中庭透視圖、室內設計透視圖或建築模型來向消費者解說，使他們能夠預知完成後的造型與色彩以期達到銷售之目的，同樣的道理透視圖為室內設計師的表達一己構想與設計概念的最佳方式，透過呈現空間，虛擬預想來增加構想或修正缺點，設計者為透過設計的語言來表達自己的想法，意念甚至奇異的構思，需借重很多不同的表達方式，而透視圖可說是最理想的表達方式，藉此讓業主簡易的瞭解室內設計於工程完工後的空間概念，確定彼此思維之認知無誤，除了爭取業務之外，進而減少施工過程或完工之後認知的落差。

　　手繪透視圖作為一種傳統的表現手法，一直沿用至今，即使在有了電腦透視圖的今天，它也一直保著自己獨特的地位，並以其強烈藝術感染力，向人們傳遞著設計的思想，理念以及情感。手繪透視圖並非僅是一表達設計語言和概念的媒介工具，亦是設計師綜合素質的集中反映，因而它無論是在今後室內設計教育還是在設計師的實際操作中都顯得至關重要，電腦透視圖是科技的產物，它的優勢也會讓手繪透視圖可望不可及，但並非每個設計師都會讓電腦透視圖表現的出神入化，手繪表現的優勢是一個設計師的職業水準最直接的反映。應是每位室內設計師所需具備的基本素養。

透視圖的表現方式與素材相當廣，本書僅介紹筆者慣用水彩及少量電腦施工圖以供參考，設計者如能將良好的彩筆表現在自己的設計圖裡，則越能使自己的作品注入新生命。水彩之能自由流露出不可預期的效果，往往會讓人有出乎意料之外的表現方式。由於每個人的經歷和底蘊的不同，僅就是這樣手繪透視圖能力也不是一蹴而就的，真正要提高水平還得付出艱辛、多畫多練定會進步，其箇中魅力，有待初學者本身去尋味了。

　　筆者認為表現技法尚有一片廣大的天空，希望本書所提供基礎表現能對於從事室內設計相關工作者有一點幫助，筆者才疏學淺難免有疏漏之處，尚請設計界的先進和各方才賢達之士不吝指教，析能惠予指證。

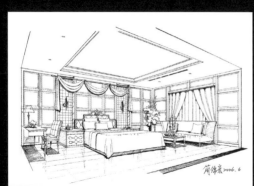

第一章

徒手表現基礎訓練

筆者認為裝飾藝術對室內設計非常重要，少了這些東西，室內就沒有情感、文化內涵，彷彿只是一些硬體，沒有生命，透視圖裡的裝飾陳設表現同樣是一個重要的環節，也是營造空間氣氛的重要配置，它們在透視圖表現中佔了很大的份量，如：沙發、桌椅、燈飾、陶藝品、家電設備、綠化⋯等。這些基本的陳設應畫得十分熟練，需要反覆練習，可參考報刊雜誌，室內裝潢書刊裡的實品屋裝飾藝術，時時刻刻去觀察，也要收集一些產品的圖片介紹，並把可用的素材記錄下來，要讓這些配置跟上時代和潮流，就要多觀察和臨摹，裝飾陳設對透視圖可達到畫龍點睛的效果，直接影響著畫面的空間效果，以及人文氣氛，不可忽視裝飾陳設的訓練。

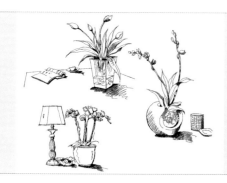

基礎訓練

這些是帶有古典人文氣氛的裝飾，置於現代的室內空間有不同的效果。

陶藝、植物，也是不可缺少的裝飾元素。

各式各樣的藝品，可以正三角、倒三角、斜三角，佈置於空間。注意要有高有低、疏密關係、形成立體面層次感，排列組合才不會呆板。

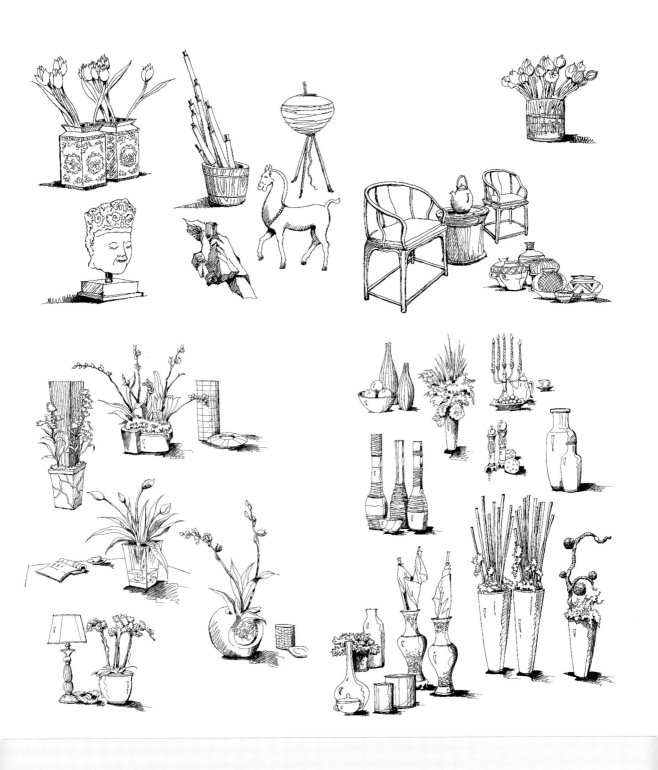

透視圖是設計最理想的表達方式

手繪透視圖是一種應用藝術

透視表現法也就是設計者運用透視圖法，並融合了繪圖的創意與感情，將設計構想繪畫成立體化造形的方法，它是一種應用藝術，必須達到提示某種預想之目的，才有實用的價值。

透視表現應具有的特性

1.傳真性/它需客觀傳達設計者所訴求的創意，忠實地表現設計物完整的造型，從視覺的感受建立繪圖者、設計者與觀者之間的橋樑。

2.說明性/設計者要表達設計物必須透過各種方式提示說明，諸如模型、三視圖、透視圖或文字等，都可達到說明的目的，在諸法中以紙上作業的彩色透視可表現形態、結構、材質、量感、色彩、凹凸光影之於有形外，並在無形的神韻、性格、氣氛、感覺方面，也可達到高度說明目的。

3.廣泛性/可讓一般未曾受過圖學訓練的人一目了然，而且不受年齡性別和時空限制。

4.啓發性/設計是一種意念的創作活動，經由透視表現的圖面，能使人想像出該設計的未來景觀，進而了解設計者的構想與作法。

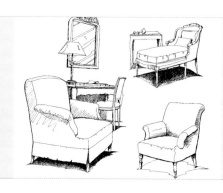

基礎訓練

現代感的沙發配古典、茶几、單椅，有古今交錯之美感，要注意這是關係表現。沙發，是客廳空間主要陳設，勤加臨摹各式沙發、茶几。不同室內空間氛圍，需要置入適當的家飾，畫這些家飾要有依據，可在生活中去找，或臨摹書刊、圖片。

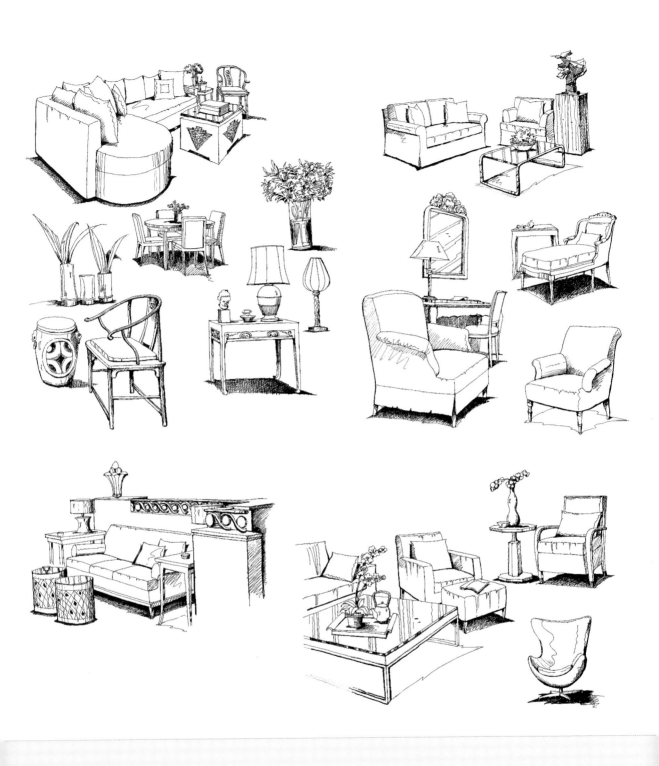

快速表現技法及步驟一

步驟一

1.依平面配置評估空間決定視角， 通常視角之判斷依據空間主設計物件較完整， 或可令空間更具

立體感的角度， 在設計構思成熟後用鉛筆起稿， 把空間主要部份結構表現到位， 圖紙以A3大小為

宜， 因坊間彩色影印或黑白影印以A3為極限可作備份存檔， 以空間1/30或1/40依空間大小靈活運

用， 視平線筆者大都定在1米(100公分)， 視平線壓低畫面較具美感，特殊空間需作適當調整。

步驟二

要清楚把重點部份表現，物體的透視和比例關係要準確。

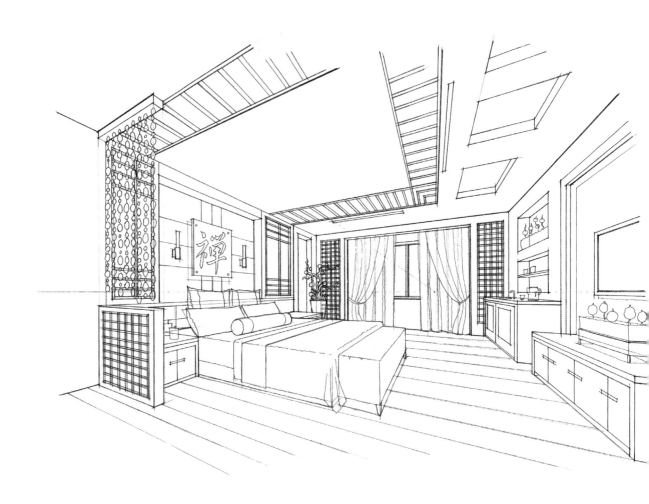

步驟三

視覺重心刻畫完成後開始拉深空間、虛化遠景，在畫線的過程中要注意力度，一般在起筆和收筆時力度要大，在中間運行過程中，力度要輕一點，這樣的線有力度有飄逸感，大的結構線可以藉助於工具，小的結構線可直接勾畫。完成後，把配景及小飾品點綴到位，進一步調整畫面的線和面，打破畫面生硬的感覺，平時要注意飾品素材的收集，根據不同風格的空間放入不同造型的飾品，特別是沙發、字畫、工藝品、燈飾、窗簾、綠化、絲織物要用徒手直接勾畫，這樣可以避免畫面的呆板。

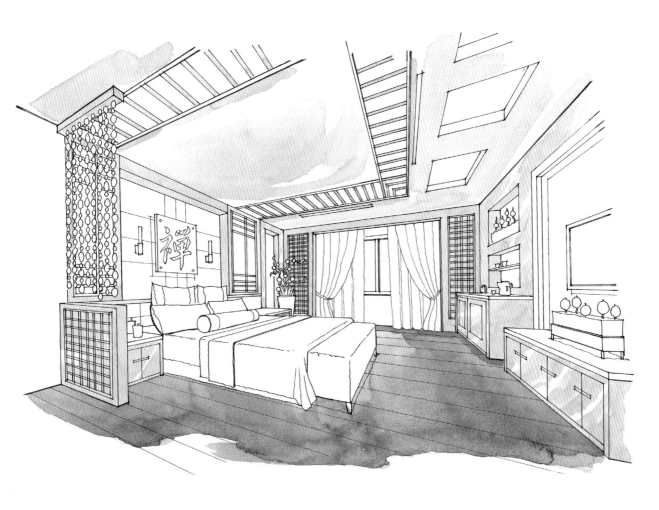

步驟四

先考慮畫面整體色調,再考慮局部色彩,如同穿衣服搭配一般,著重得體與美感兼顧,
色彩可以調和色為主,即色彩相近調諧無突兀,溫馨柔美的色感作簡單的鋪陳,先從視
覺重心著手,還有筆觸的變化,由淺到深刻畫,注意虛實變化,盡量不讓色彩滲透出物
體輪廓線。

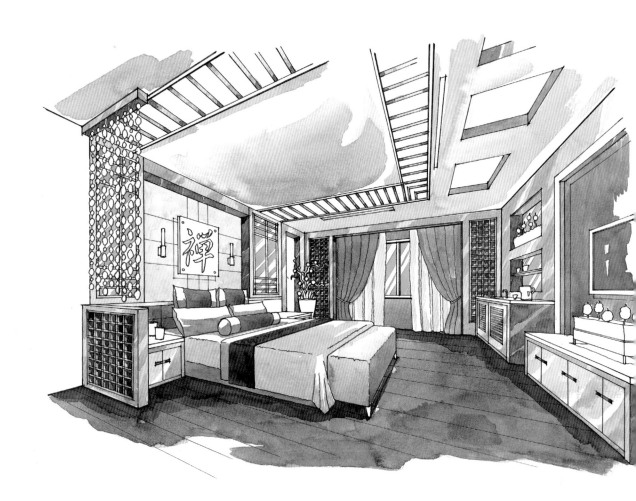

步驟五

整體鋪開潤色，運用靈活多變的筆觸，詳細刻畫，注意物體的質感表現，光影表現不要平塗，深化物體的立體感。

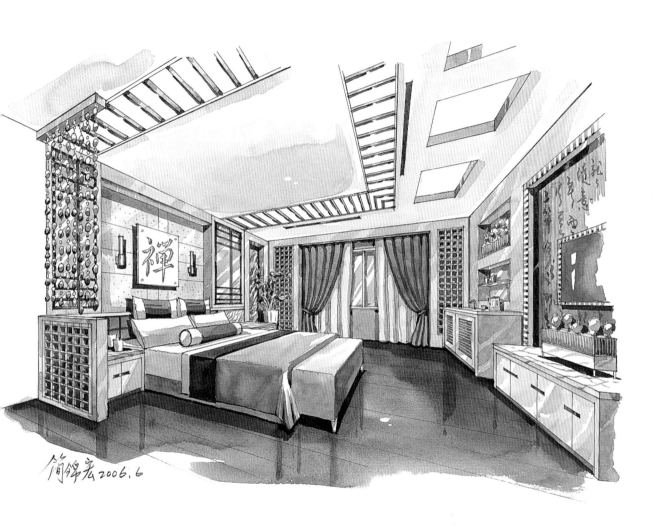

簡錦宏 2006.6

步驟六

注意物體色彩的變化，把環境色考慮進去，進一步加強物體的質感和畫面的動感、物體明暗面的刻畫，物體的質感同樣非常重要，所以要把物體的肌理紋路表現出來，玻璃和石材同樣要刻畫，飾品上色不宜過於豔麗，點綴即可，畫面要有主、副之分，最後進一步加強因著色而模糊的結構線，用修正液或白色廣告顏料提亮物體的高光點和光源的菱光點。

汽車旅館套房 案例一、日式禪風

這是一個套房個案,以現代日式為訴求。

抱枕床單一要以徒手表現其柔軟度,色彩強調光源明暗即可。

床頭主牆一表現水泥板,可用鉛筆做點狀突顯其粗糙感。

電視主牆一壁紙畫上意象行書,有人文氣息。

不質地板一注意木質地板光影變化,四週可加重色(增加地板的視覺穩定,珠簾要留白,方可表現其晶瑩剔透)。

天花板一上色要清淡些,有立體感即可。

玻璃一做適度反光上色。

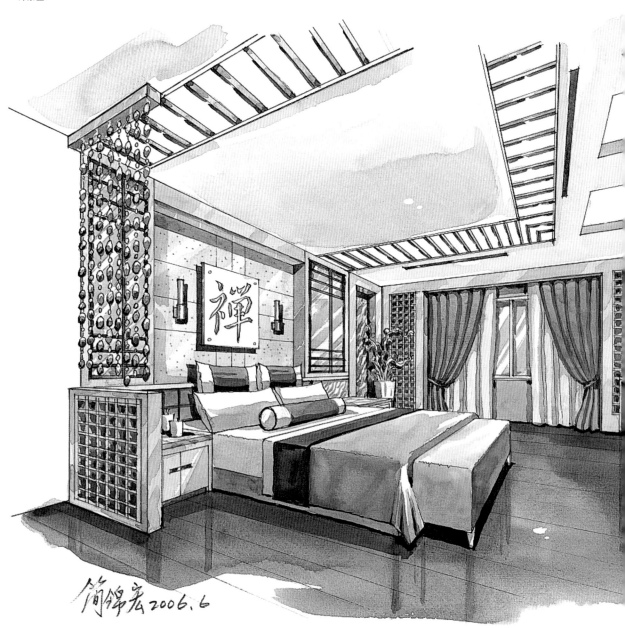

簡錦宏 2006.6

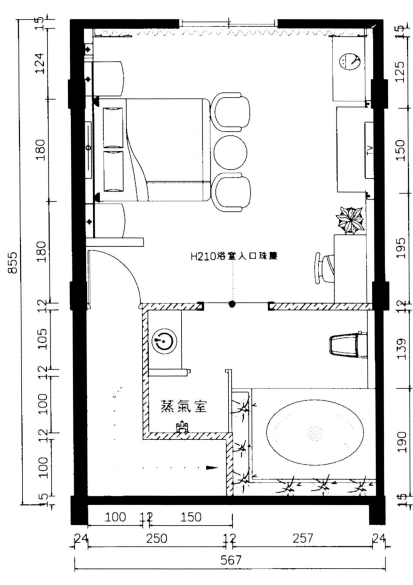

客房配置圖（日式禪風）

圖中文字標註：
H210浴室入口珠簾
蒸氣室
TV

將一棟建築物從水平方向剖開後，所得到的正投影圖
稱之為平面圖，通常它的剖開高度大約是自地坪起計算
100～150公分的地方，也就是大約我們眼睛視平線的高度，
如此高度將會剖到建築物的許多主要構件，例如：門、窗、
牆、柱或櫥櫃、冷氣設備…等。

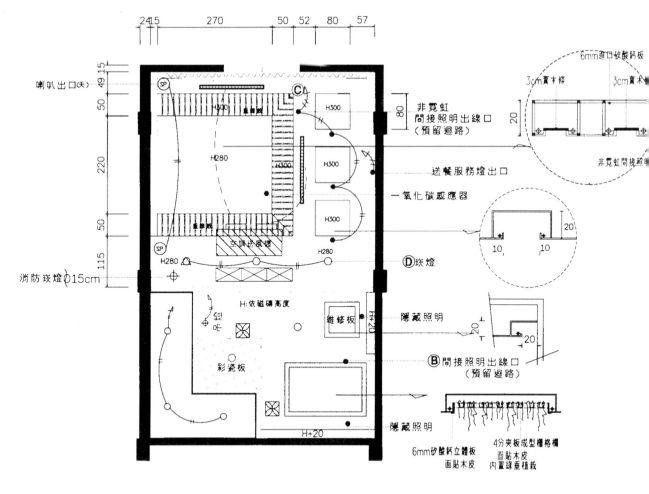

天花板平面配置圖
客房配置圖（日式禪風） S:1/50

喇叭出口(天)

非霓虹間接照明出線口（預留迴路）

送餐服務燈出口

一氧化碳感應器

Ⓓ崁燈

消防崁燈∅15cm

H:依磁磚高度

隱藏照明

Ⓑ間接照明出線口（預留迴路）

隱藏照明

維修板

彩瓷板

H+20

6mm矽酸鈣板
面貼木皮

6mm矽酸鈣立體板
面貼木皮

4分夾板成型柵格柵
面貼木皮
內置綠垂植栽

6mm進口矽酸鈣板

3cm實木條　　3cm實木條

非霓虹間接照明

H300　H280　H300

在線淨風燈

SP

Ⓐ浪漫燈————樹桶/室內景等間接照明。(同迴路)
Ⓑ浴室燈————浴室內所有照明及造景。(須配合霓虹之水底燈光、交互控制)
Ⓒ氣氛燈————天花板內所有隱藏之間接照明流星燈。(同迴路、附調光)
Ⓓ化妝燈————化妝區上方之天花吊燈。(如天花板有置其他崁燈採共同迴路)
Ⓔ床頭燈————床頭左右二側之壁燈或天花吊燈。(同迴路、附調光)
Ⓕ高夜燈————床頭底下及天花板內星空夜兩之黑燈管。(同迴路)
Ⓖ造型燈————床頭壁面造型間接照明。
Ⓗ間/關————照明總開關控制。(與載電器同回迴路控制)
註:車庫燈、車庫造景燈、樓梯燈、二樓客房室內玄關燈同一迴路。

每一張圖面均由許多線條、文字、記號所組成，線條與文字的優美與否可使整張圖給人的觀感有重大影響，每一種線條有其特定的使用功能，必須正確的使用才能使圖面美觀，正確又易讀，各種記號也是構成圖面的另一要素。

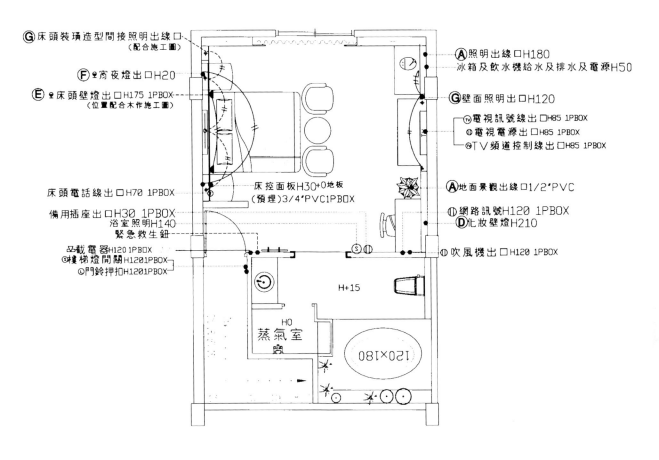

客房用電及照明出線口示意圖
（日式禪風）S:1/50

G 床頭裝璜造型間接照明出線口
（配合施工圖）

F 夜燈出口H20

E 床頭壁燈出口H175 1PBOX
（位置配合木作施工圖）

床頭電話線出口H70 1PBOX
備用插座出口H30 1PBOX
浴室照明H140
緊急救生鈕
承載電器H120 1PBOX
H 樓梯燈開關H120 1PBOX
門鈴押扣H120 1PBOX

床控面板H30+0地板
（預埋）3/4"PVC 1PBOX

蒸氣室
H0
150×180
H+15

A 照明出線口H180
冰箱及飲水機給水及排水及電源H50

G 壁面照明出線口H120

TV 電視訊號線出口H85 1PBOX
⊕ 電視電源出口H85 1PBOX
TV頻道控制線出口H85 1PBOX

A 地面景觀出線口1/2"PVC
⊕ 網路訊號H120 1PBOX
D 化妝壁燈H210

⊕ 吹風機出口H120 1PBOX

A 浪漫燈————樹桶／室內景／衣櫃／飲水機櫃上景觀造型等間接照明（同迴路）
B 浴室燈————浴室內所有照明及造景。（須配合浴缸之水底燈光、交互控制）
C 氣氛燈————天花板內所有隱藏之間接照明流星燈。（同迴路、附調光）
D 化妝燈————化妝臺上方之天花吊燈（如天花板有裝其珠燈採共同迴路）
E 床頭燈————床頭左右二側之壁燈或天花吊燈。（同迴路、附調光）
F 夜燈————床頭底下及天花板內星空夜兩之黑燈管。（同迴路）
G 造型燈————床頭壁面造型間接照明。
H 開／關————照明總開關控制。（承載電器同回路控制）
 註：車庫燈、車庫造景燈、樓梯燈、二樓客房室內玄關燈同一迴路

用電及照明圖，最重要的是要了解電器配線，設備、
燈具、開關、插座的符號，依慣用的符號畫出燈具、
開關、插座、設備等的位置在電器配線之圖上；如
小工程及一般工程，水電師傅即可依此圖施工，對於
大型或特殊的設計案，則可依簡易的電器設計圖交水
電技師設計，如此才可使日後施工不致有違原設計
的旨意。

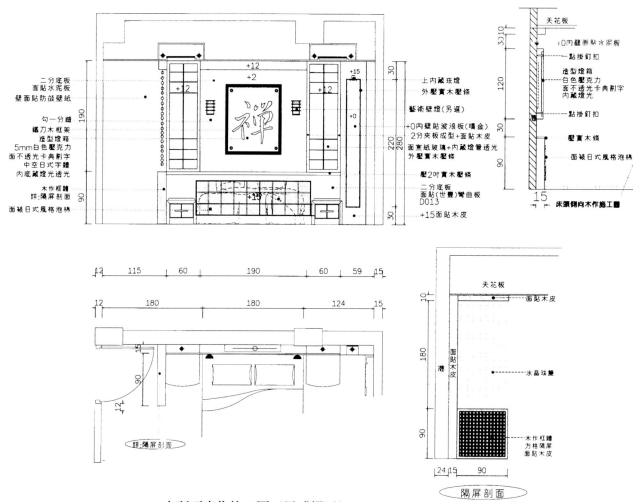

左側標註（由上而下）：
二分底板
面貼水泥板
壁面貼防蟲壁紙

勾一分縫
鑼刀木框架
造型燈箱
5mm白色壓克力
面不透光卡典割字
中空日式字體
內底藏燈光透光
木作框體
詳:隔屏剖面

面裱日式風格泡棉

圖中標註：
+12　+2
+12
+0
+15　+12
+15
+15

右上角標註：190　30
220　280
90
30

右側標註（由上而下）：
上內藏珠燈
外壓實木壓條
藝術壁燈（另選）
+0內壁貼波浪板（噴金）
2分夾板成型+面貼木皮
面宣紙玻璃+內藏燈管透光
外壓實木壓條
壓2吋實木壓條
二分底板
面貼(世豐)彎曲板
D013
+15面貼木皮

右上剖面圖標註（由上而下）：
天花板
10內壁面貼水泥板
點掛釘扣
造型燈箱
白色壓克力
面不透光卡典割字
內藏燈光
點掛釘扣
壓實木條
面裱日式風格泡棉

33 10
120
30
90
15

床頭側向木作施工圖

下方尺寸標註：
12　115　60　190　60　59　15
12　180　180　124　15
90　12　15

詳:隔屏剖面

右下剖面圖標註：
天花板
面貼木皮
水晶珠簾
木作框體
方格隔屏
面貼木皮

10
180
牆
90
24　15　90

隔屏剖面

床頭項木作施工圖（日式禪風） S:1/50

從立體展開圖開始即進入了施工圖的階段，它是表現建築物內部垂直面的正投影圖，所以我們稱它為室內立體圖，又由於一個建築物內部空間的垂直面，也就是牆面至少有四個面，我們按一固定方向依序畫出各面，所以又稱為立面展開圖，通常我們習慣以順時鐘方向來依序展開，即12點鐘方向為A向立面、3點鐘方向為B立面、6點鐘方向為C向立面、9點鐘方向為D向立面。

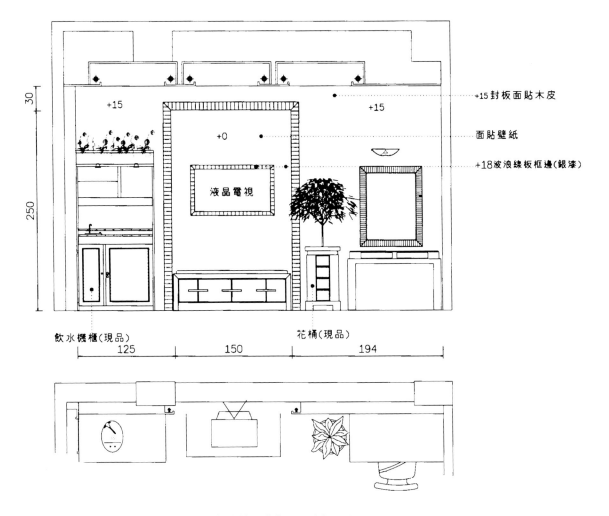

+15封板面貼木皮

面貼壁紙

+18波浪線板框邊（銀漆）

液晶電視

+0

+15

+15

30

250

飲水機櫃（現品）

花桶（現品）

125

150

194

客房向木作施工圖（日式禪風） S:1/30

畫室內立面展開圖時下電腦出圖，以A3或A4紙張為
主，一般慣用1/30比例尺，因為1/50比例尺太小無法
表現一些較細的尺寸及線條，而1/20又太大，有某些
可以省略的線條卻又因而必須畫出，徒增製圖的困
擾，所以1/30比例尺出圖較適當。

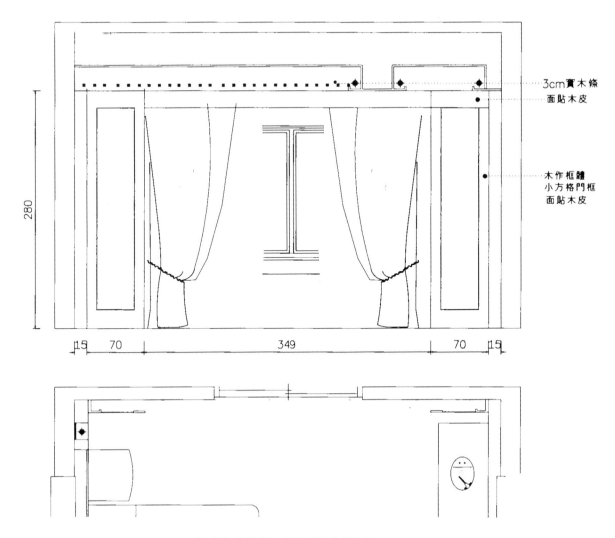

窗戶向木作施工圖（日本禪風）S:1/30

上圖標注：
3cm實木條
面貼木皮

木作框體
小方格門框
面貼木皮

280

15 70 349 70 15

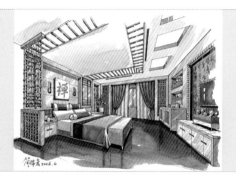

立面的各種設備，如窗戶、牆面造型、窗簾、櫥櫃等
裝修的繪製，畫完了這些設備後，開始標示設備的尺
寸、材料說明。

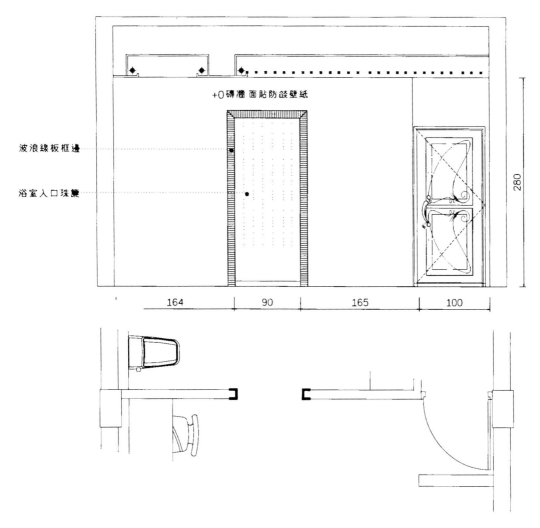

波浪線板框邊

浴室入口珠簾

+0磚牆面貼防蝕壁紙

280

164　　90　　165　　100

浴室向木作施工圖（日本禪風）S:1/30

尺寸的標示應按順序由左而右、由上而下、由大尺寸
至小尺寸的方法標示，如此才不會遺漏，如遇大工程
則應標示柱心線，用柱心線為基準來進行繪圖及尺寸
的標示，如此可避免位置或尺寸的誤差。

汽車旅館套房 案例二、浪漫古典

因木著色以黑白稿完成，所以在運筆的過程中要注意力度，要起筆和收筆時的力度要大，在中間運行的過程中，力度要輕一點，這樣的線有力度和飄逸感。

注意物體明暗面的刻畫，增強物體的立體感。而在黑白稿中，物體的質感同樣非常重要，所以要把物體的肌理、紋路表現出來。

帶有歐式古典的空間，置入適當的古典傢俱可增加其氣氛。

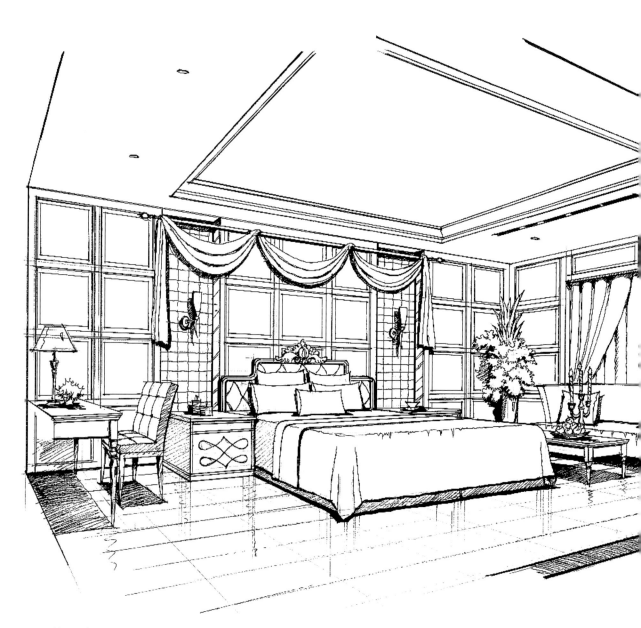

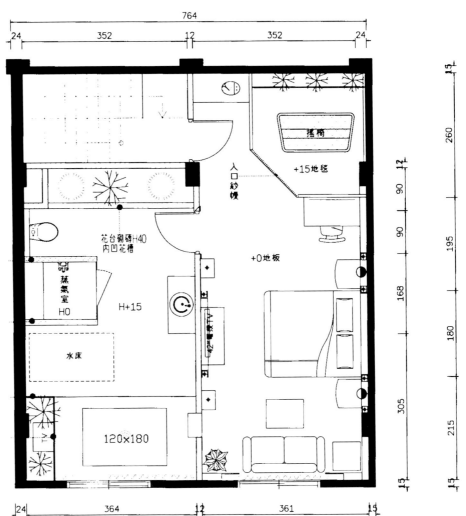

客房配置圖（浪漫古典） S:1/50

Dimensions on drawing:
- Top: 764 / 24 · 352 · 12 · 352 · 24
- Right side: 15 · 260 · 12 · 90 · 90 · 195 · 168 · 180 · 305 · 215 · 15 · 15
- Bottom: 24 · 364 · 12 · 361 · 15

Labels within plan:
- 搖椅
- +15地毯
- 入口紗幔
- 花台砌磚H40 內凹花槽
- 蒸氣室 H0
- H+15
- +0地板
- 水床
- 42吋電漿TV
- 120×180

蕭錦泉 2006.6

　　室內設計的平面主要在表現整個設計案的空間規劃，也就是動線是否流暢，隔間是否恰當，各類傢俱的安排是否合乎使用需要，每一隔間的面積有多大，用哪類材料來做地坪處理…等。因此在畫平面圖之前應親自到設計案的現場做一番勘查與丈量的工作，除了仔細丈量每一牆、柱、門、窗及樓面高度等尺寸之外，還得注意房子的構造，何處有管道間以及它的各種水、電、瓦斯等設備位置，最好也了解它的座向，這對採光的設計有很大的幫助。

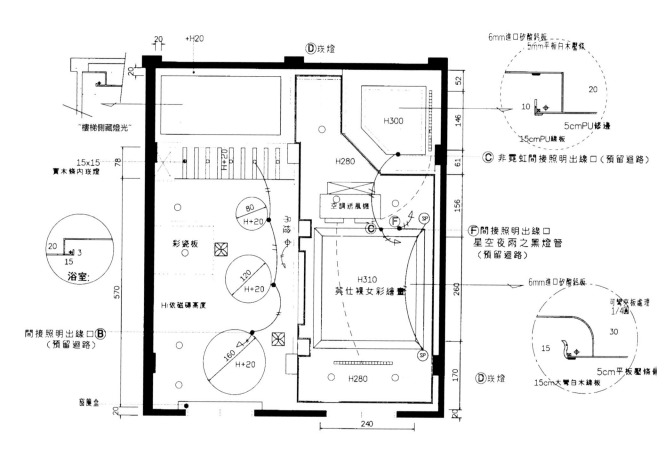

6mm進口矽酸鈣板
5mm平板日木壓條
52
20
146
10
61
5cmPU收邊
15cmPU線板

© 非霓虹間接照明出線口（預留迴路）

Ⓓ崁燈

+H20
20
20
樓梯側藏燈光

15×15
實木條內崁燈
78

H300
H280

空調送風機
Ⓒ Ⓕ SP

彩瓷板

80
H+20

浴室:
20
3
15

H依磁磚高度

Ⓕ 間接照明出線口
星空夜雨之黑燈管
（預留迴路）

6mm進口矽酸鈣板

H310
英仕裸女彩繪畫

260

間接照明出線口Ⓑ
（預留迴路）

120
H+20

570

160
H+20

可彎夾板處理
1/4圓
30
15
5cm平板壓條
15cm大彎曲日木線板

窗簾盒
20

H280
SP

Ⓓ崁燈
170
20

240

天花板平面配置圖
客房配置圖（浪漫古典）S:1/50

天花板圖，實際上就是天花板的倒影圖，舉凡天花板
的造型、材料、燈具設備的位置、冷氣出風口的位
置、消防設備的位置等都得藉著它表現出來，尤其目
前房子樑柱大，樑下淨高太低的情況頗讓眾多客戶感
覺不適，所以經營藉著天花板的處理來遮掩或加以修
飾美化，來增加整體的視覺美感。

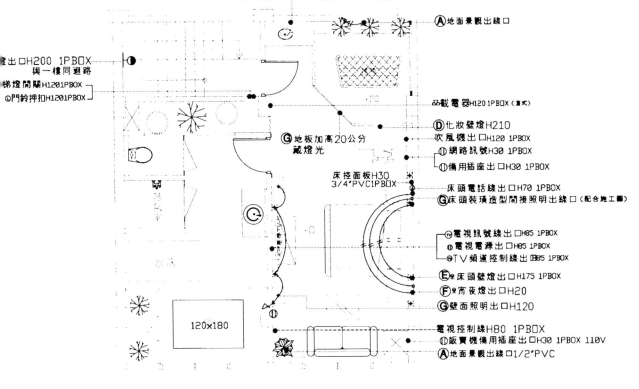

冰箱及飲水機給水及排水及電源H50

Ⓐ地面景觀出線口

燈出口H200 1PBOX
與一樓同迴路

梯燈開關H1201PBOX

◎門鈴押扣H1201PBOX

Ⓖ地板加高20公分
藏燈光

床控面板H30
3/4"PVC1PBOX

品裁電器H120 1PBOX (直式)

Ⓓ化妝壁燈H210
吹風機出口H120 1PBOX
Ⓘ網路訊號H30 1PBOX
Ⓘ備用插座出口H30 1PBOX
床頭電話線出口H70 1PBOX
Ⓖ床頭裝璜造型間接照明出線口（配合施工圖）

ⓣ電視訊號線出口H85 1PBOX
ⓣ電視電源出口H85 1PBOX
ⓣTV頻道控制線出口H85 1PBOX
Ⓔ床頭壁燈出口H175 1PBOX
Ⓕ宵夜燈出口H20
Ⓖ壁面照明出口H120

電視控制線H80 1PBOX
Ⓘ販賣機備用插座出口H30 1PBOX 110V
Ⓐ地面景觀出線口1/2"PVC

120×180

Ⓐ浪漫燈-----樹桶／室內景等間接照明．(同迴路)

Ⓑ浴室燈-----浴室內所有照明及造景．(須配合浴缸之水底燈光、交互控制)

Ⓒ氣氛燈-----天花板內所有隱藏之間接照明流星燈．(同迴路、附調光)

Ⓓ化妝燈-----化妝臺上方之天花吊燈．(如天花板有置其他珠燈採共同迴路)

Ⓔ床頭燈-----床頭左右二側之壁燈或天花吊燈．(同迴路、附調光)

Ⓕ宵夜燈-----床頭底下及天花板內星空夜兩之黑燈管．(同迴路)

Ⓖ造型燈-----床頭壁面造型間接照明．

Ⓗ開／關-----照明總開關控制．(與品裁電器同回路控制)

註:車庫燈、車庫造景燈、樓梯燈、二樓客房室內玄關燈同一迴路

客房用電及照明出線口示意圖
（浪漫古典）S:1/60

室內設計大多有做天花板、壁板，電線可走天花板
上，壁板內、櫃內，預防電線破損一定要將電線穿於
PVC管內以保障安全，否則電線直接與木板接觸，又
隱於暗處，日久若有故障不易檢修，室內設計的電器
工程可分為配線工程、插座開關安裝、燈具工程、電
器設備、冷氣、冰箱、音響、電話警報系統、警示裝
置。室內一般用電皆為110V，特殊型才用220V。

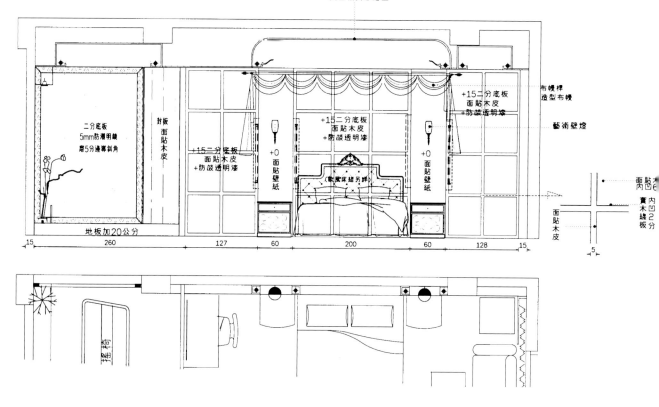

英仕裸女彩繪畫

二分底板
5mm防潮明縫
磨5分邊單斜角

封板
面貼木皮

+15二分底板
面貼木皮
+防燄透明漆

+0
面貼壁紙

+15二分底板
面貼木皮
+防燄透明漆

(歐質床組另詳)

+15二分底板
面貼木皮
+防燄透明漆

+0
面貼壁紙

布幔桿
造型布幔

藝術壁燈

面貼木皮

地板加20公分

15　　260　　127　　60　　200　　60　　128　　15

搖椅

床頭向木施工圖
客房（浪漫古典）S:1/30

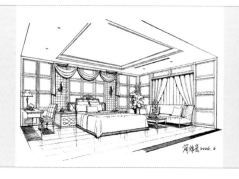

畫室內立面施工圖時要將天花板下至地平面這段高度
和自左牆角到右牆角為止這段寬度內的各種門窗、傢
俱擺設等表現出來，但由於天花板的造型與尺寸都會
和建築物的樑體發生密切關係，或地坪高低差與室外
發生關係，或某些傢俱、櫥櫃與牆面關係等因素，我
們也經常將建築物的樑柱、牆面、門窗等一併表現出
來。這種方法對施工方面的考慮較為完善。

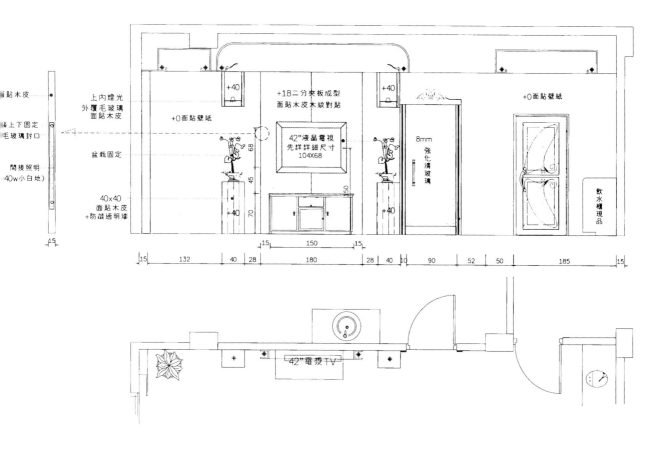

面貼木皮

上內燈光
外覆毛玻璃
面貼木皮

絲上下固定
毛玻璃封口

盆栽固定

間接照明
(40w小日地)

40x40
面貼木皮
+防銹透明漆

+0面貼壁紙

+18二分夾板成型
面貼木皮木紋對貼

42"液晶電視
先詳細尺寸
104X68

+40

8mm
強化清玻璃

+0面貼壁紙

飲水櫃現品

15

15 132 40 28 180 28 40 10 90 52 50 185 15

42"電漿TV

電視牆向木作施工圖
客房（浪漫古典）S:1/30

由於是施工圖，所以有關的材料說明及尺寸標示均得
詳細記入，否則施工人員無法了解設計師的構想。室
內工程的材料是設計構思的實質表現，材料的選擇是
設計及施工者很重要的一環，所以在設計之前對使用
的材料要能充分了解，可收集相關資料、參觀各種建
材展、實品屋；從生活中自然學習，多加研究記錄其
內部材料，不解處可向專家請教。

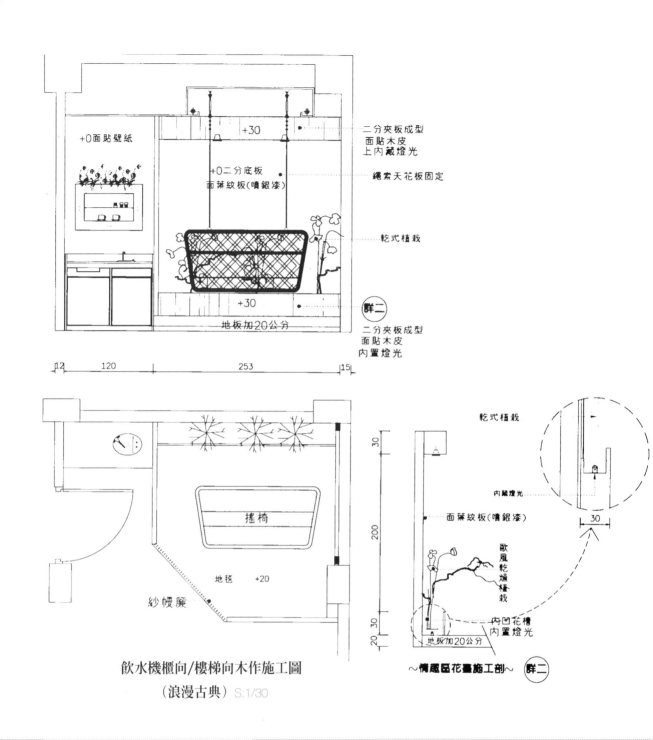

二分夾板成型
面貼木皮
上內藏燈光

繩索天花板固定

乾式植栽

二分夾板成型
面貼木皮
內置燈光

+0面貼壁紙

+30

+0二分底板
面萊紋板(噴銀漆)

+30

群二

地板加20公分

12 120 253 15

乾式植栽

內藏燈光

面萊紋板(噴銀漆)

歐風乾燥植栽

搖椅

地毯 +20

紗幔簾

內凹花槽
內置燈光

地板加20公分

~情趣區花臺施工剖~ 群二

飲水機櫃向/樓梯向木作施工圖

(浪漫古典) S:1/30

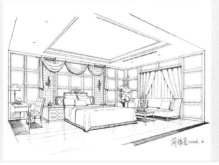

施工斷面詳圖可以表現細部的施工方法，使用材料還
有尺寸的大小、厚薄，往往在立體圖做檢討時認為可
行的設計構想，經過施工斷面詳圖的仔細檢討卻可
發現某些接合施工技術上的困難，或某些尺寸必須加
以修正，更或因而發生材料方面的變更，這種現象經
常發生，這也正是施工斷面詳圖真正發揮效果的具
體說明。

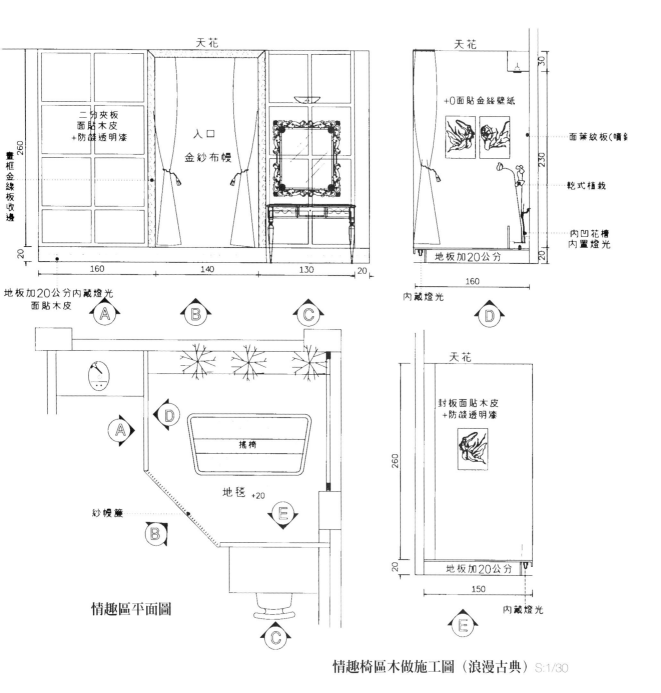

天花

二分夾板
面貼木皮
+防燄透明漆

畫框金綠板收邊

入口
金紗布幔

260

20

160　140　130　20

地板加20公分內藏燈光
面貼木皮

Ⓐ　Ⓑ　Ⓒ

天花

+O面貼金絲壁紙

面葉紋板(噴銀)

乾式植栽

內凹花槽
內置燈光

地板加20公分

160

內藏燈光

Ⓓ

30

230

20

搖椅

地毯 +20

紗幔簾

情趣區平面圖

Ⓐ　Ⓑ　Ⓒ　Ⓓ　Ⓔ

天花

封板面貼木皮
+防燄透明漆

260

20

地板加20公分

150

內藏燈光

Ⓔ

情趣椅區木做施工圖（浪漫古典） S:1/30

由於室內設計所涉及的各種工別、材料、工法相當廣泛，再加上室內設計融入了不少感性的設計手法，畫施工圖時要詳細刻畫標明尺寸及材料，如此可增加讀圖者的方便易讀，設計師也應加強現場監工經驗及平時的努力觀察以提升施工圖的可行性。

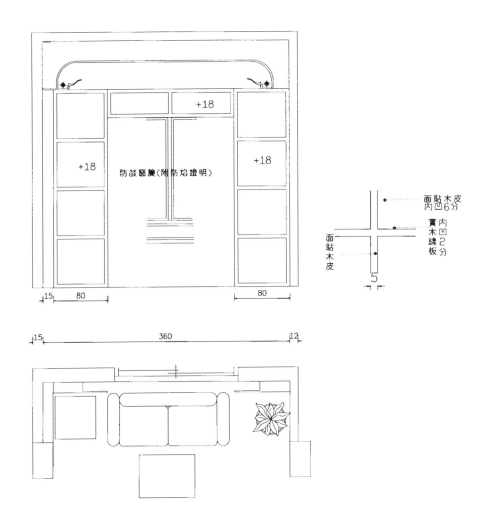

面貼木皮
內凹6分

實木線板
內凹2分

面貼木皮

+18

+18 防燄圖籤(附防焰證明) +18

15 80 80

15 360 12

窗戶向木作施工圖
客房（古典浪漫） S:1/30

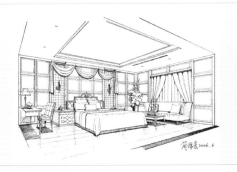

補立面圖對工法方面的表現不足，使施工者能正確明瞭設計師對施工細部的要求，對構成設備所需的材料、尺寸、接合工法、接合五金等細部做一清楚的說明，從立面施工圖上先判定哪一個部位必須加以斷面詳圖表現才能說明清楚其施工細部。

汽車旅館套房 案例三、摩登紐約

　　未著色黑白稿，由一點透視所完成的，一點透視也叫平行透視，它的運用範圍也很普遍，因為只有一個消失點，相對比較容易把握，作為剛開始畫透視圖的初學者從一點透視入手是一個比較好的辦法，一點透視有較強的縱深感，很適合用於表現莊重、對稱的設計主體，在黑白稿中，物體的質感表現相對非常重要，所以要把物體的肌理、紋路表現出來，要特別加強陰影部份。

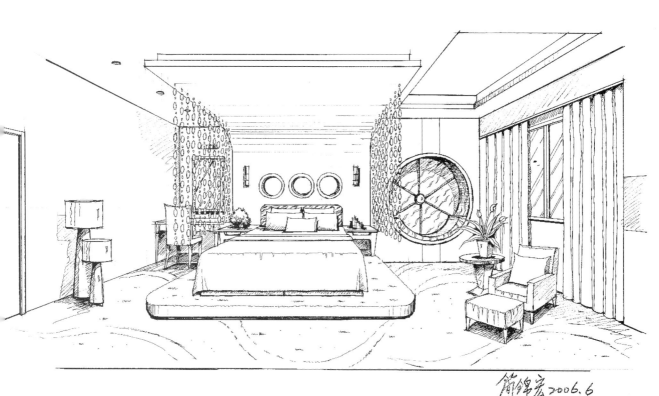

簡錦宏 2006.6

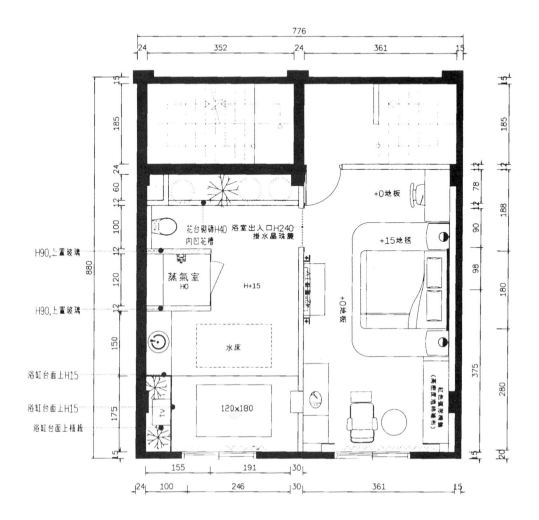

客房配置圖（摩登紐約）

　　設計圖是隨著設計師與客戶的溝通逐步漸進的分段完
成，由最基本的草圖提出檢討到最後的詳細施工圖為止，室
內設計圖至少包括有平面圖、天花板圖、透視圖、立面圖、
斷面詳圖等，如果與客戶的合約內容還包括傢俱設計、燈具
設計，那當然得另外增加這兩種圖。

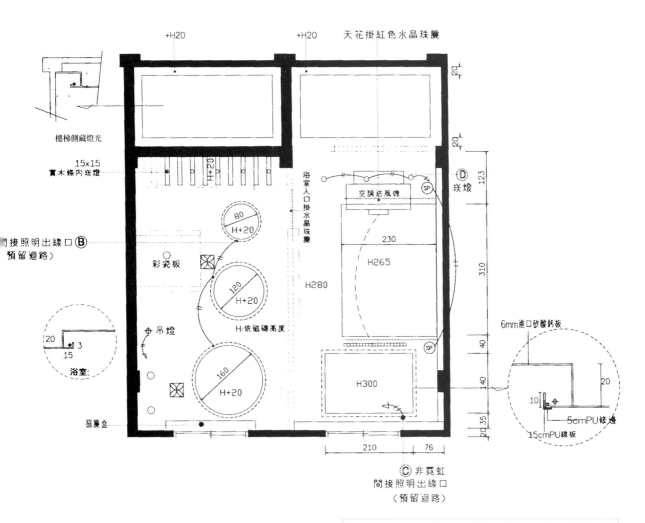

+H20 +H20 天花掛紅色水晶珠簾

樓梯側藏燈光

15x15
實木條內珠燈

間接照明出線口 Ⓑ
（預留迴路）

彩瓷板

浴室入口掛水晶珠簾

80
H+20

空調送風機

Ⓓ 珠燈
123

230
H265

310

120
H+20

H280

H:依磁磚高度

中吊燈

20
3
15

浴室:

160
H+20

6mm進口矽酸鈣板

40

H300

140

窗簾盒

10

20

5cmPU線燈

15cmPU線板

210 76

35

Ⓒ 非霓虹
間接照明出線口
（預留迴路）

天花板施工圖
客房配置圖（摩登紐約）S:1/50

Ⓐ 浪漫燈────樹桶/室內景等間接照明．(同迴路)
Ⓑ 浴室燈────浴室內所有照明及造景．(須配含霓虹之水底燈光、交互控制)
Ⓒ 氣氛燈────天花板內所有隱藏之間接照明流星燈．(同迴路、附調光)
Ⓓ 化妝燈────化妝鏡上方之天花吊燈．(如天花板有其他珠燈採共同迴路)
Ⓔ 床頭燈────床頭左右二側之壁燈或天花吊燈．(同迴路、附調光)
Ⓕ 夜夜燈────床頭底下及天花板內星空夜南之黑燈管．(同迴路)
Ⓖ 造型燈────床頭壁面造型間接照明．
Ⓗ 間/關────照明總開關控制．(與載電器同回迴路控制)
註:車庫燈、車庫造景燈、樓梯燈、二樓客房室內玄關燈同一迴路

在丈量現場的時候不可忽視每一根樑柱的大小尺寸及
它的位置，而且要將這些樑體在現況圖上用虛線表現
出來，並註明樑下淨高尺寸有多少公分，如此在做平
面規劃及天花板圖規劃時會有許多幫助；例如在隔間
及造型設計方面，照明設計及選擇燈具種類方面，還
有風管及冷氣設備的按排等才能確實可行。

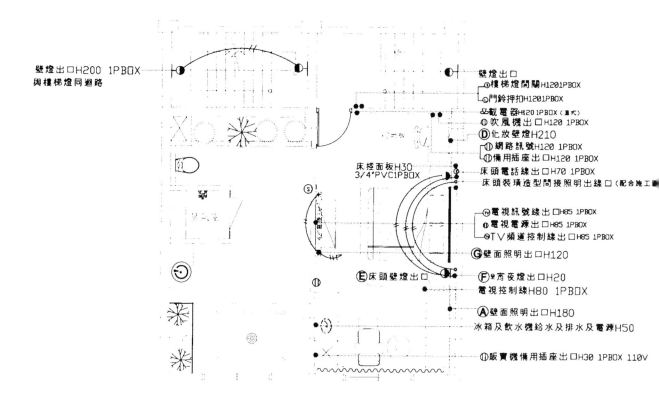

壁燈出口H200 1PBOX
與樓梯燈同迴路

壁燈出口
⌐樓梯燈開關H1201PBOX
⌐門鈴押扣H1201PBOX
⚡載電器H201PBOX (藏式)
🄗吹風機出口H120 1PBOX
Ⓓ化妝壁燈H210
🄘網路訊號H120 1PBOX
🄘備用插座出口H120 1PBOX
床頭電話線出口H70 1PBOX
床頭裝璜造型間接照明出線口(配合施工圖)

床控面板H30
3/4"PVC1PBOX

🄦電視訊號線出口H85 1PBOX
🄞電視電源出口H85 1PBOX
🄣TV頻道控制線出口H85 1PBOX
Ⓖ壁面照明出口H120

Ⓔ床頭壁燈出口
Ⓕ🄛宵夜燈出口H20
電視控制線H80 1PBOX

Ⓐ壁面照明出口H180
冰箱及飲水機給水及排水及電源H50
🄛販賣機備用插座出口H30 1PBOX 110V

Ⓐ浪漫燈----樹桶/室內景等間接照明。(同迴路)
Ⓑ浴室燈----浴室內所有照明及造景。(須配合浴缸之水底燈光、交互控制)
Ⓒ氣氛燈----天花板內所有隱藏之間接照明流星燈。(同迴路、附調光)
Ⓓ化妝燈----化妝置上方之天花吊燈。(如天花板有置其他來燈採共同迴路)
Ⓔ床頭燈----床頭左右二側之壁燈或天花吊燈。(同迴路、附調光)
Ⓕ宵夜燈----床頭底下及天花板內星空夜雨之黑燈管。(同迴路)
Ⓖ造型燈----床頭壁面造型間接照明。
Ⓗ開/關----照明總開關控制。(與載電器同回迴路控制)
　註:車庫燈、車庫造景燈、樓梯燈、二樓客房室內玄關燈同一迴路

客房用電及照明出線口示意圖
(摩登紐約) S:1/60

一般房屋重新裝修或新屋裝修,電線出線口、插座、
開關皆不合業主的要求,設計師最大的責任在使燈具
及電器設備出線口位置正確,插座開關使用方便,有
木作或隔間可將電線隱藏,否則需打牆將電線埋入再
用水泥砂漿補平;電線槽一定要打深些勿使電線突出
造成不便,避免以後做表現處理時不易做得平整,室
內配線可分為電源線、分支線,用線的大小要符合承
載電器設備最大電量。

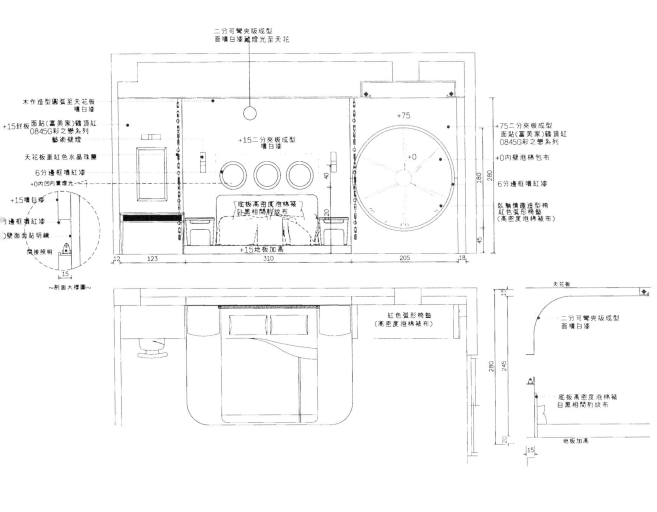

床頭向木作施工圖

客房配置圖（摩登紐約）S:1/30

取天花板與地板之距離，畫平行的兩條線；上為天花板線，下為地板線，但在必要時應先畫出樓板、樑體等建築結構之輪廓線，再畫天花板及地板線，由最左側的牆線或柱線開始向右順序畫出各種垂直的構件，如門、窗、牆面造型、冷氣口、壁燈等，但在必要時也得表現出有關立體造型及建築構件之剖面輪廓線。

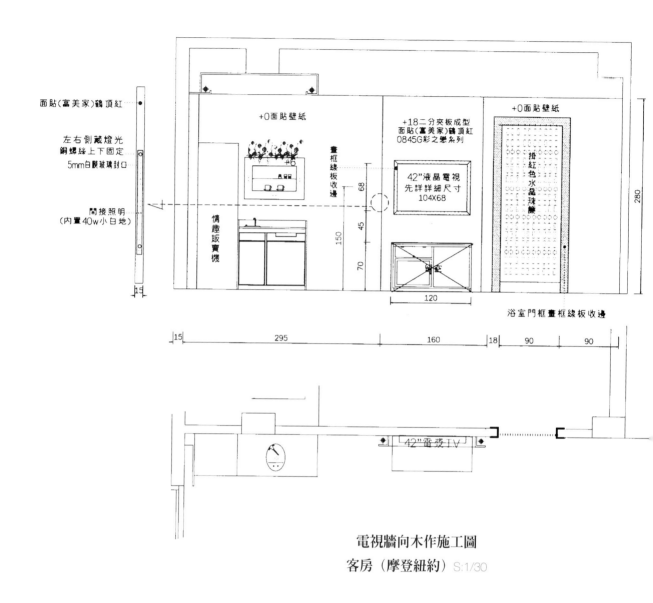

面貼(富美家)鶴頂紅

左右側藏燈光
銅螺絲上下固定
5mm白膜玻璃封口

間接照明
(內置40w小白地)

+0面貼壁紙

+18二分夾板成型
面貼(富美家)鶴頂紅
0845G彩之戀系列

+0面貼壁紙

畫框線板收邊

42"液晶電視
先詳細尺寸
104X68

掛紅色水晶珠簾

情趣販賣機

68
150
45
70

120

280

浴室門框畫框線板收邊

15　　295　　160　18　90　　90

42"電發TV

電視牆向木作施工圖
客房（摩登紐約）S:1/30

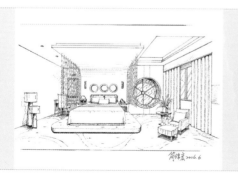

全套施工圖用簡要的文字將各房各室的天花板、地坪、壁面、傢俱、照明及裝飾等部份所用的材料加以說明，並將各種選用素材樣品貼在說明文字下方讓客戶與施工者充分明瞭，不致發生誤會成錯誤。

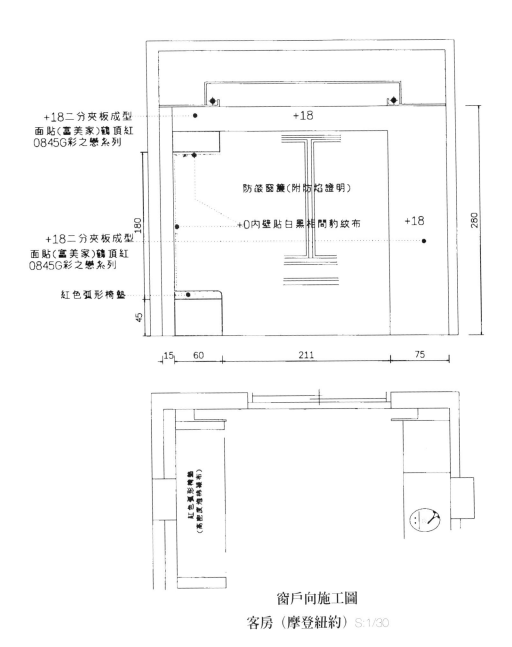

+18二分夾板成型
面貼(富美家)鶴頂紅
0845G彩之戀系列

+18

防焰窗簾(附防焰證明)

+0內壁貼白黑相間豹紋布

+18

280

180

+18二分夾板成型
面貼(富美家)鶴頂紅
0845G彩之戀系列

紅色弧形椅墊

45

15 60 211 75

紅色弧形椅墊
(高貼反焰帆帳布)

窗戶向施工圖
客房（摩登紐約）S:1/30

各種材料有不同的施工法，若僅迷信某些材類絢麗特
異的質感而忽視施工，往往會收頭不佳或施工不良，
故對不常用或不了解的材料要詢問清楚，有難度的施
工問題要先了解才不會設計錯誤。

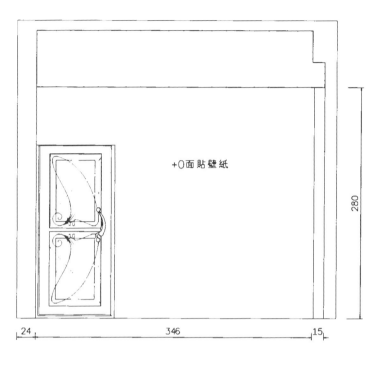

+0面貼壁紙

280

24 346 15

大門入口向施工圖
客房（摩登紐約）S:1/30

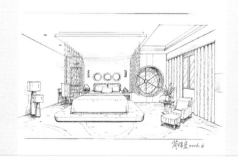

設計畫施工圖時要先考慮室內材施工後的保養與維護，可依實際使用性質、頻率、習慣加以判斷完成品的維護等級作為選材設計的參考，切忌一再英雄式的自我表現，不計日後維護，一個好的設計成品是長久的、有生命的。需要特別維護的材料要先讓業主了解以便日後保養。

Chapters 2

第二章 集合住宅實例

AN ILLUSTRATION OF AN APARTMENT BUILDING

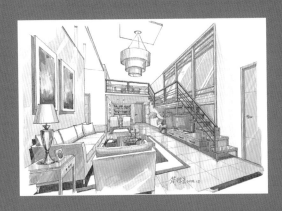

集合住宅挑高 案例一

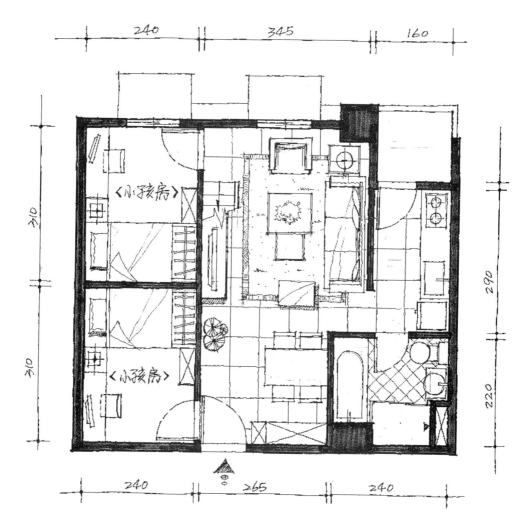

平面配置圖 S:1/50

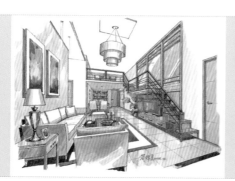

天花板平面配置圖
此張平面圖全部以徒手描繪，相較於電腦平面圖，有
不同表現效果，著色彩繪更顯立體感。

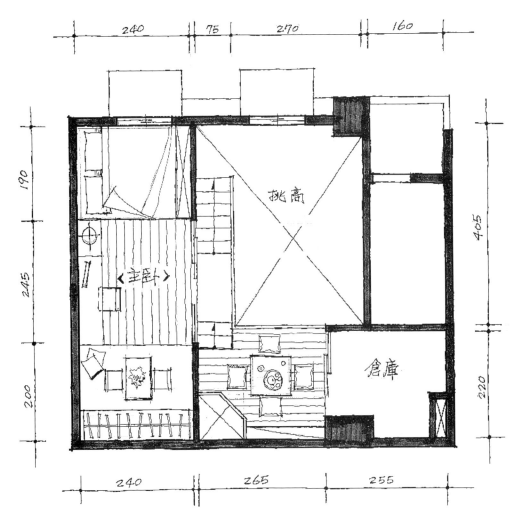

240 · 75 · 270 · 160

190 · 245 · 200

405 · 220

挑高

<主卧>

倉庫

240 · 265 · 255

夾層平面配置　S:1/50

天花板平面配置圖

室內設計的平面圖主要在表現整個設計案的空間規劃，畫平面圖時首先應決定使用哪一種縮尺比例，通常都用A3或A4紙張出圖，大型案件要適當更換圖紙如四開圖紙等，房子的面積大小與規格必須能全部納入才可以，一般大多採用1/50或1/100的縮尺，然後將整個房子的現況畫出來，再按自己的構想及客戶的使用條件去進行規劃。

挑高客廳空間透視徒手表現畫法

依據平面圖選取最佳透視角度，此透視重點表現其挑高感受，呈現樓梯動線及挑高格局，地板要注意留白表現亮麗反光感，樓梯下加強陰暗面可顯光源及立體感，沙發主牆壁紙表現落筆要快，重點畫面再一次刻畫即可。

兩點透視即是雙消點透視，然雙消點透視又可分為成角透視與微角透視，此畫面就是以微角透視完成，微角透視及是以單消點原理，將原有之平行框拉成在遠方產生另一個看不見的消失點(主消失點於畫面內)，微角透視所表現出來效果比較活潑、生動，而筆者亦慣用此表現手法呈現。

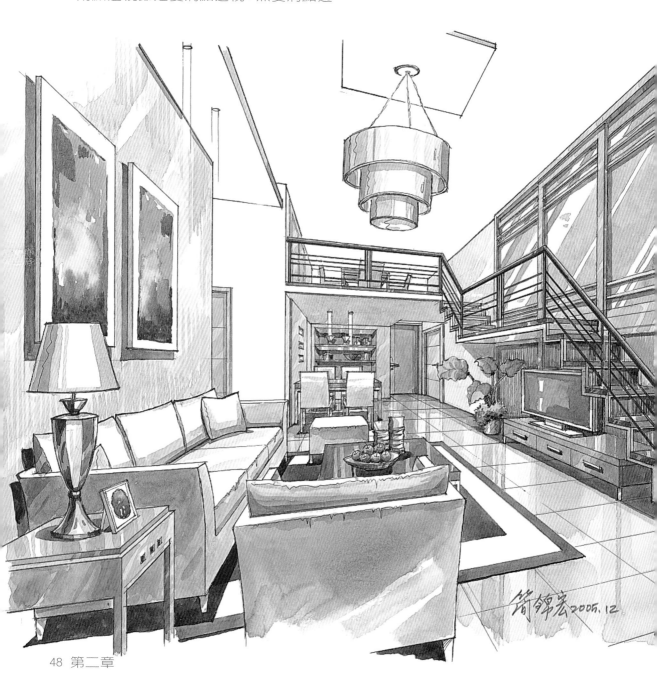

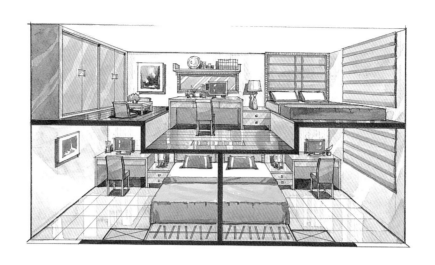

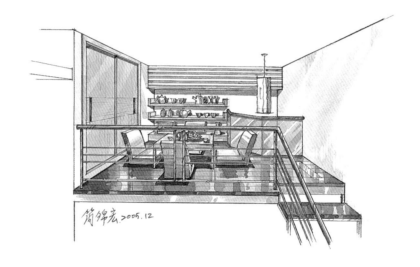

簡錦宏.2005.12

　　此圖，是本案的補充說明以一點透視完成，主要表現說明室內格局、結構，可依室內格局實際尺寸按比例1/40或1/30刻畫，可達到最準確室內空間預想效果，有些傢俱可平面表示，使空間穿透更具說明性。

集合住宅三房兩廳 案例二

　　平面圖以徒手刻畫，讀者可感受不同之
表現效果，以鉛筆稿完成後再以代針筆或油
性簽字筆完稿，鉛筆粗稿要擦拭乾淨。

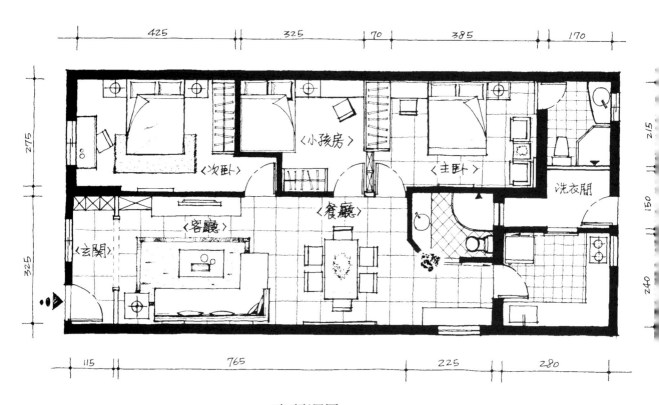

平面配置圖 S:1/50 cm

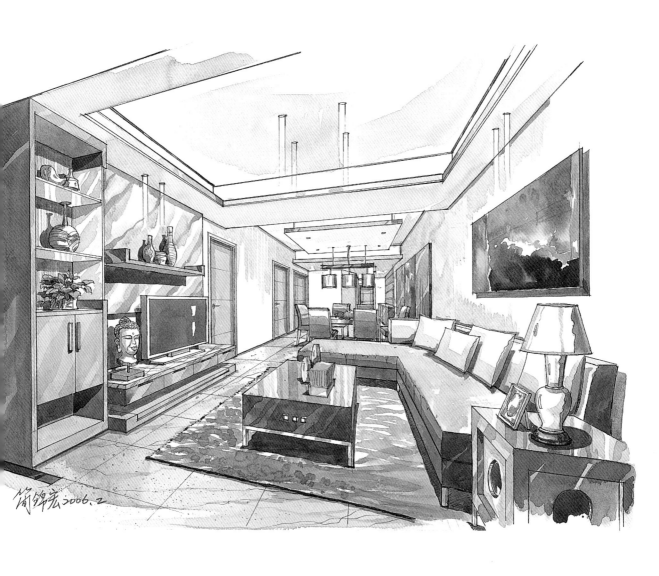

客廳、餐廳
兩者同時表現可達空間的連貫性及充份的說明性，注意地面石材表現，可利用牙刷噴刷出石材點狀小顆粒及用鉛筆或鋼珠筆畫出石材深色紋路，並須注意光影之效果；主牆面畫抽象藝術畫，用色大膽鮮豔，能使畫面豐富且栩栩如生，由淺而深地繪出遠近的變化注意畫面的平衡感；天花板略作光影變化即可。

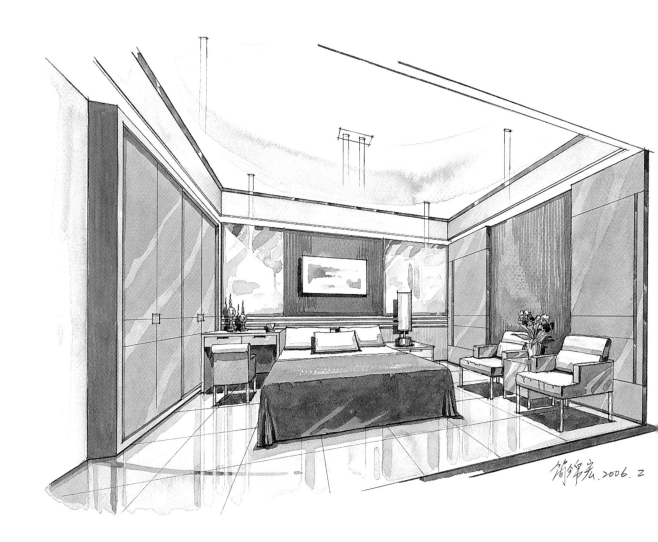

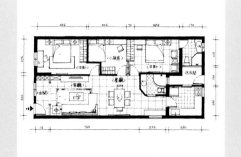

主臥室

主臥室空間不大，背牆左右以明鏡裝飾，要表現鏡
面反光及對週邊環境的延伸感，地面光影要注意變
化留白。

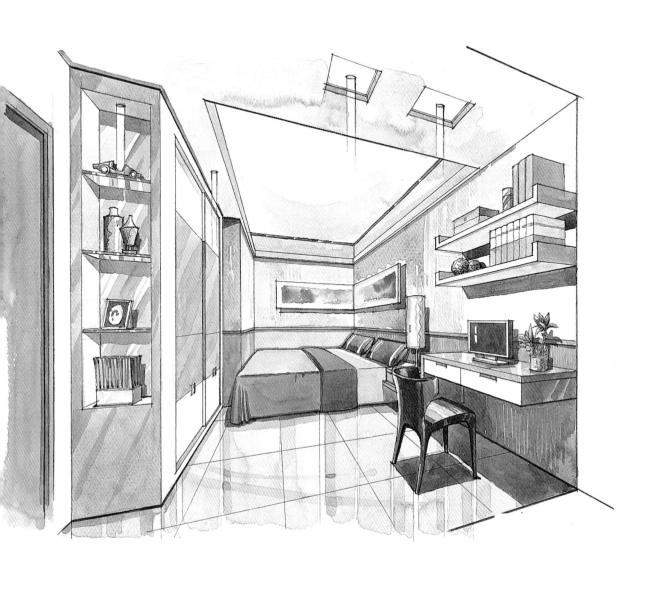

小孩房
小孩房的色彩計畫要塑造空間活潑之性格,用色可鮮
豔豐富些。

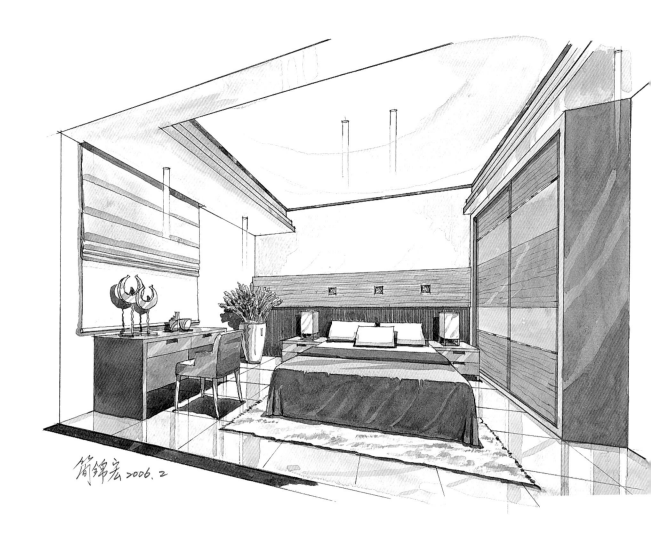

簡錦宏 2006. 2

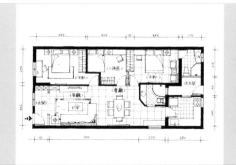

次臥室

床單、床頭墊布、單椅布料及窗簾，用同色系可增加畫面調和，注意表現其陰影立體感，地毯徒手畫出其柔軟度，不可用工具描繪；木製傢俱可用鉛筆刻畫木紋紋理變化。

集合住宅三房兩廳 案例三

此張平面配圖以徒手刻畫A3圖紙比例
1/50，以麥克筆、色鉛筆加強光影變化。

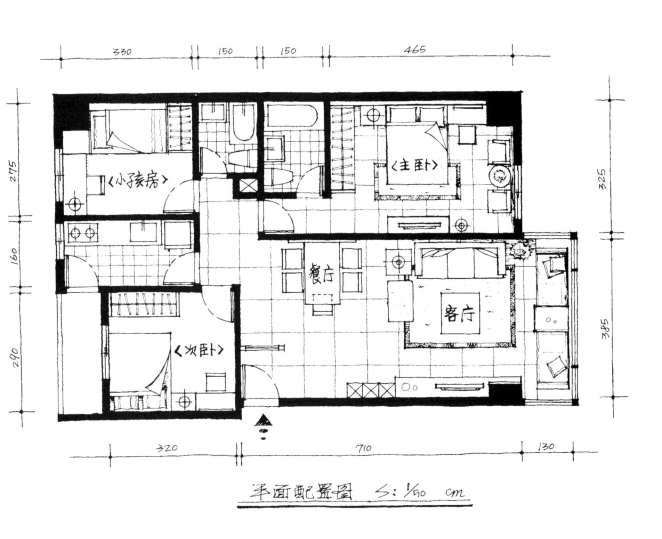

平面配置圖　S：1/50　cm

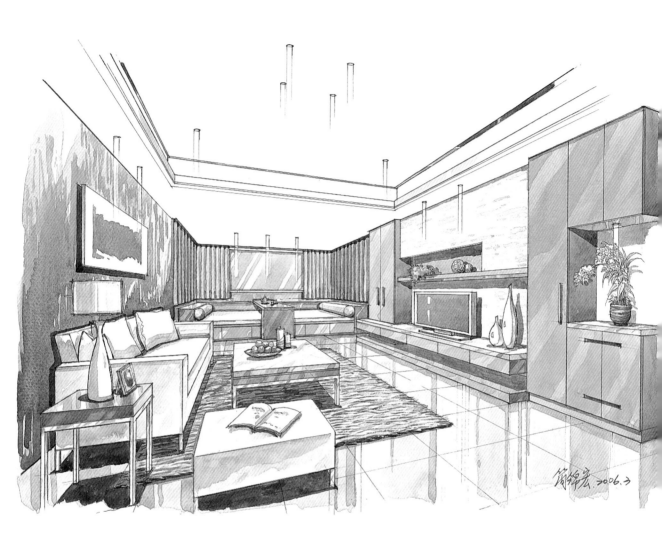

客廳

沙發主牆壁紙以深色表現，襯托淺色沙發，筆觸要活潑適當把紋理刻畫到位，茶几不鏽鋼以藍黑調淡做光影變化表現金屬感，地毯柔和可打破畫面的生硬感，要認真刻畫；地板可用修正液或白色廣告顏料點出高光點，很有效果；飾品可增加畫面的豐富性，適當即可，不宜過多。

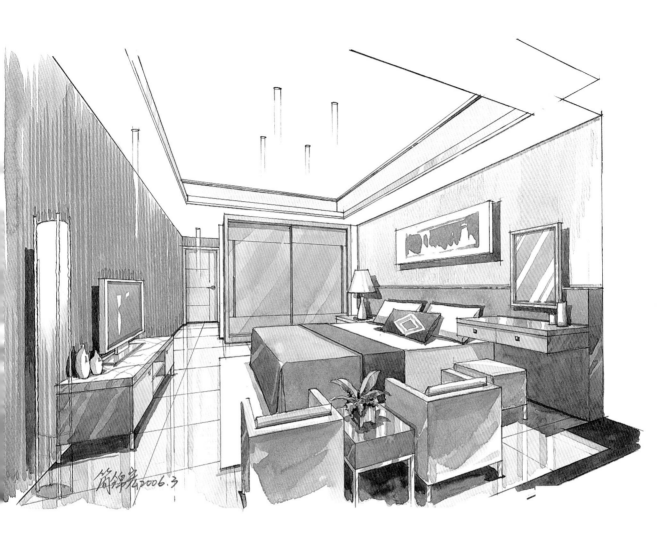

主臥室

主臥室因室內陳設考量從戶外透視到室內,角落立燈以穿透表現是手繪透視特殊手法有其趣味性,強調傢俱光影變化;電視櫃檯面石材紋理要刻畫自然飄逸,天花板可留白處理,側面著色即可。簡潔亮麗畫面中見風采。

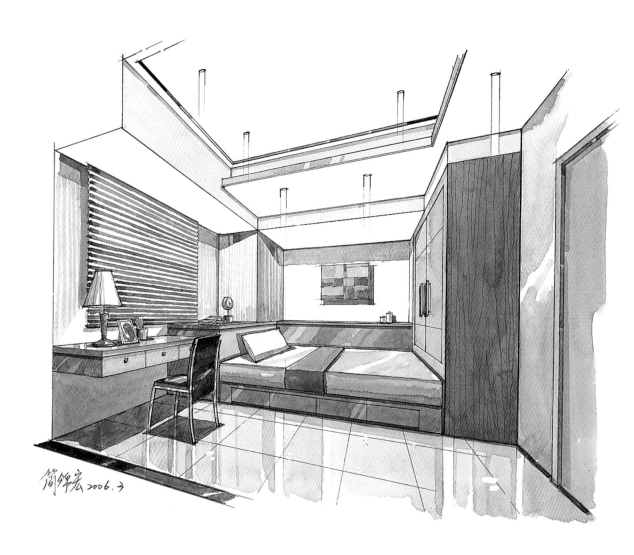

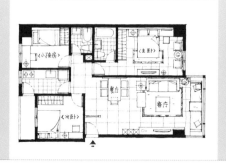

小孩房

床的色彩不要複雜，而且要概括，裝飾畫比較亮麗色
彩即可；小孩房可擺年輕人喜愛的工藝品突顯其活
潑，如汽車模型、玩偶、小飛機…等。

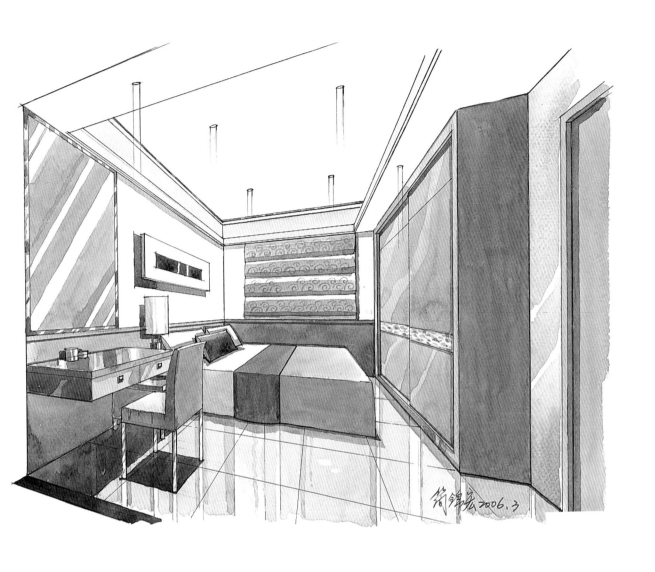

次臥室
小臥房，不宜過多裝飾陳設，點綴即可，窗簾可畫布
花，不可畫得俗氣，注意畫面的虛實處理。

集合住宅三房兩廳 案例四

徒手繪平面配置圖，以麥克筆、色鉛筆上彩，注意加強光影變化和電腦圖，有不同之表現效果。

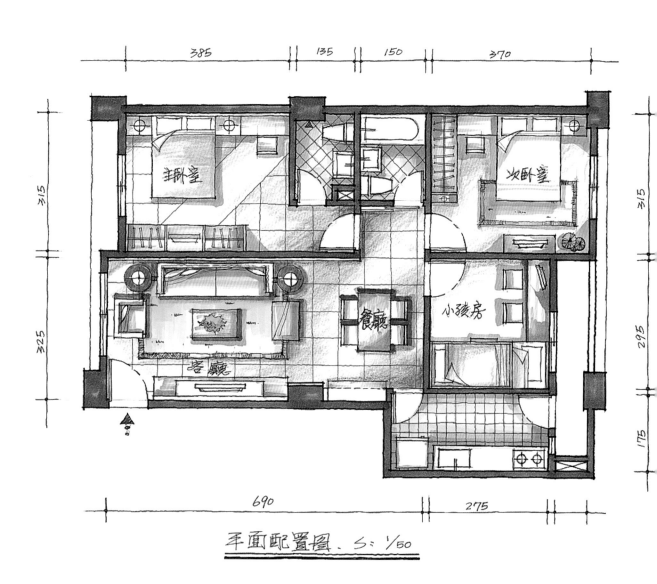

平面配置圖 S：1/50

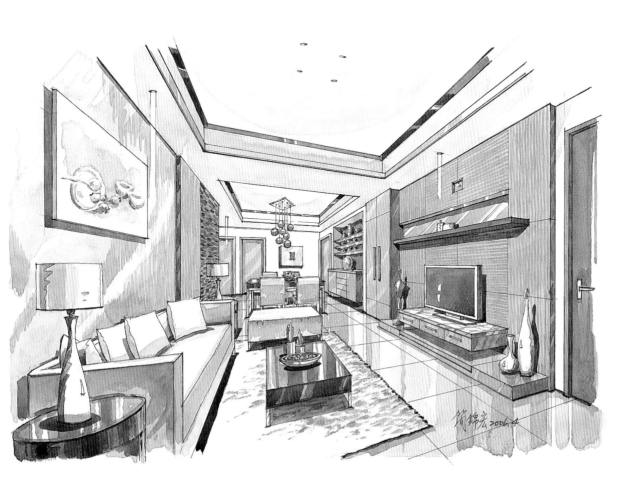

客廳、餐廳
選取最佳視角詮釋客餐廳整體空間，電視主牆用大量木作材質需做木紋變化，讓空間最大限度地靈動起來，天花板四週加深線條，有凹溝感使天花板更立體感。

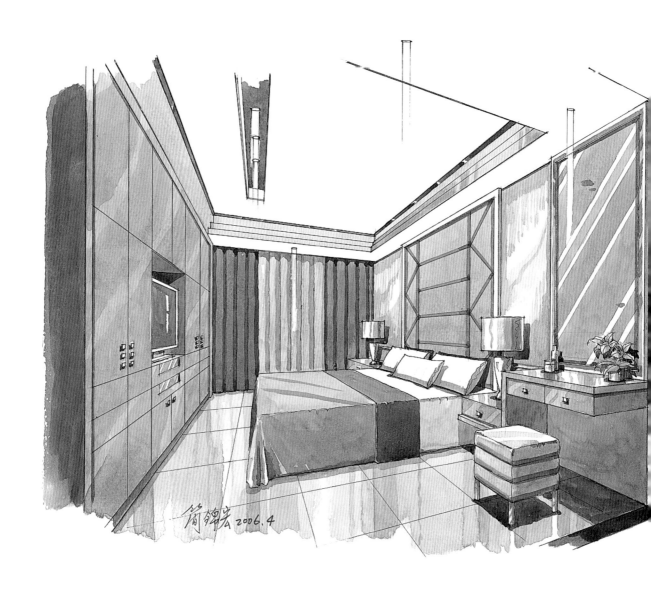

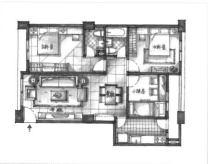

主臥室

大面積櫃體以高彩度之黃、橘、彩繪，以重疊法來
疊出明暗及光影變化，床頭裱布以赭黃快速上彩，
明鏡以天藍、鈷綠上彩，要留白，是明鏡最簡易表
現方法。

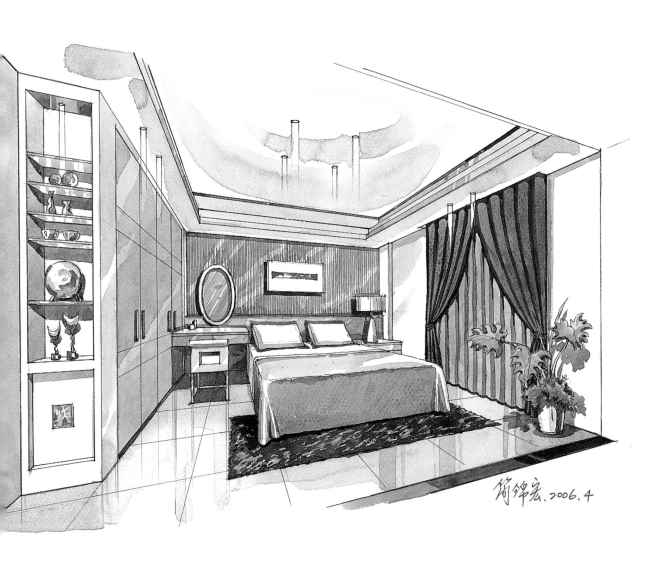

簡錦宏.2006.4

次臥室

為減少大量木質，衣櫃邊框可留白，畫出立體感即可，角落以植物壓景有其效果，注意整體畫面要調和。

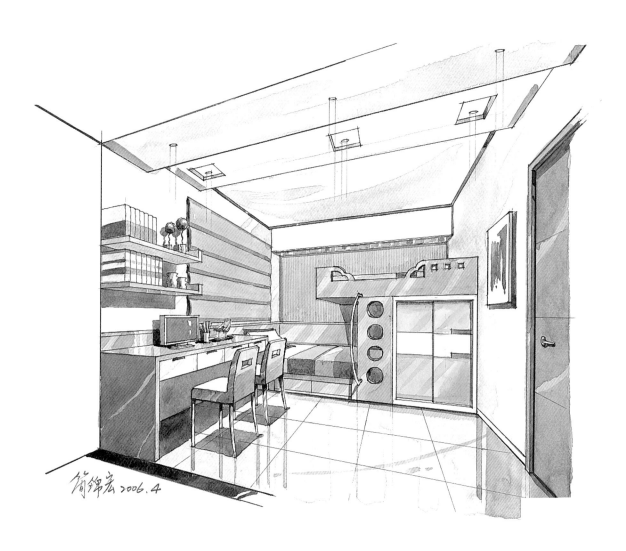

簽錦宏 2006.4

小孩房

以高明度之鮮綠、天藍、暖橙,表現小孩房的色彩變
化,強調其活潑青春氛圍,書桌檯面刻畫電腦螢幕突
顯現代生活,陳設刻畫書籍、小飾品使畫面更生動。

集合住宅四房兩廳 案例五

　　此張平面配圖以徒手刻畫A3圖紙比例
1/50，以麥克筆、色鉛筆加強光影變化。

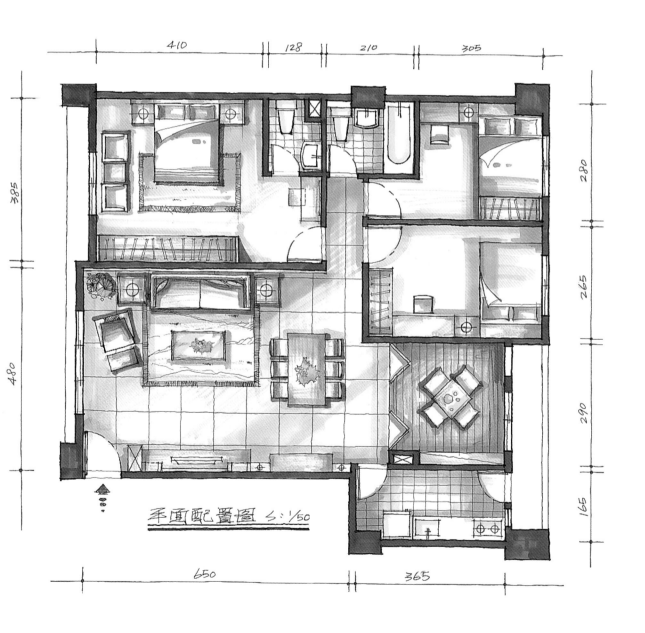

平面配置圖 S: 1/50

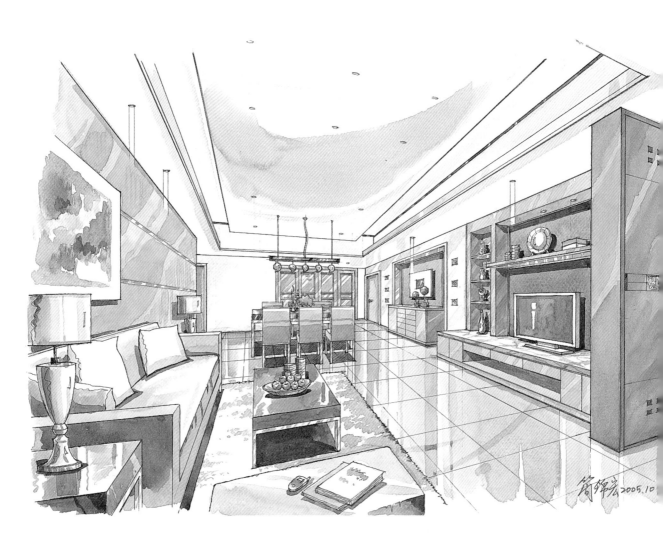

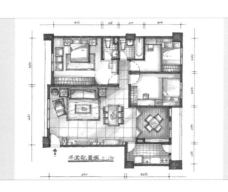

客廳、餐廳

畫天花板及燈飾，注意畫面的統一切勿凌亂，表現出
天花板內藏燈、光影即可，下筆要快，要留白。客廳
是室內生活的重心，要畫現代家電設備，要跟的上潮
流，地毯以淡茶紅做點狀完成，勿點滿需留白。

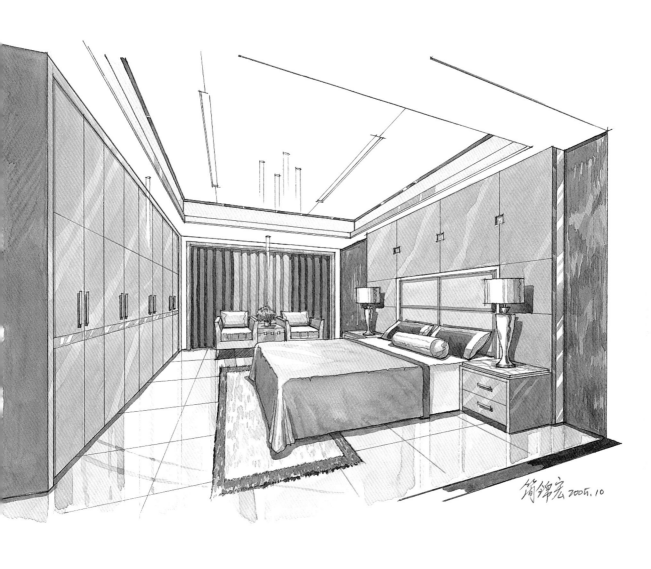

主臥室

木質傢俱以鎘黃、鎘橙重疊完成。床單、椅子以赭黃
上彩，天花板簡略的色彩完美地表達了空間的氣氛。

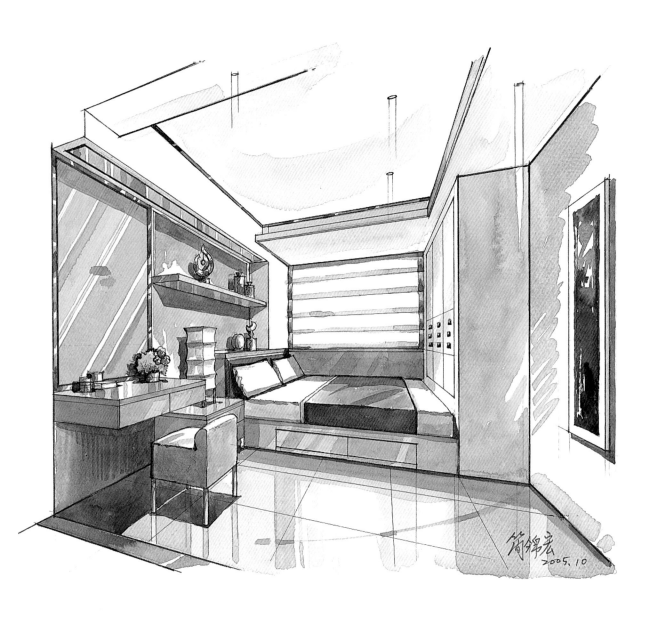

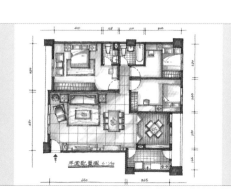

次臥室
臥室的設計主題突出，簡略的燈光刻畫及自然光照的
表現，使人輕鬆舒適。

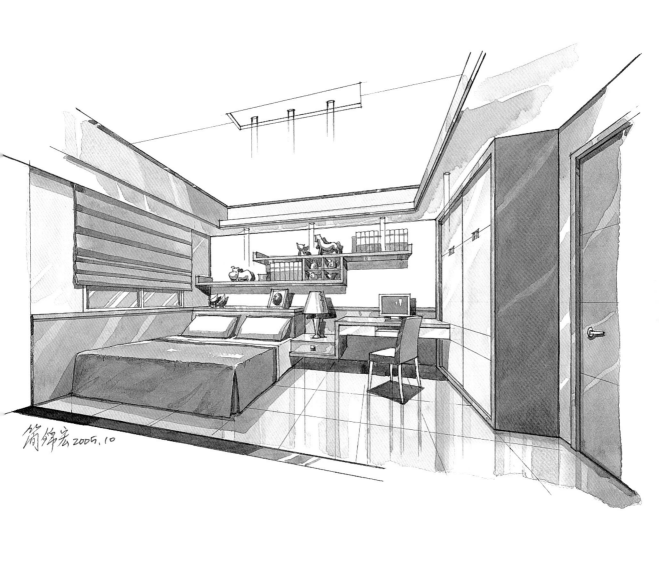

簡錦宏2005.10

小孩房
主導色系為紫藍、天藍，留白來加強對比效果使畫面
生動，僅慎預留地板光澤繪出傢俱影子。

集合住宅二房二廳 案例六

　　原建築隔有兩個小房間大膽打破原有空間限制，且將通道縮短，在大房裡增設讀書空間。

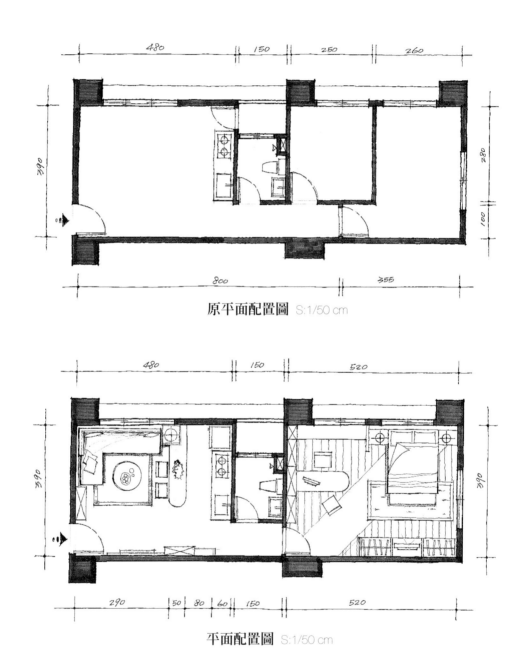

原平面配置圖 S:1/50 cm

平面配置圖 S:1/50 cm

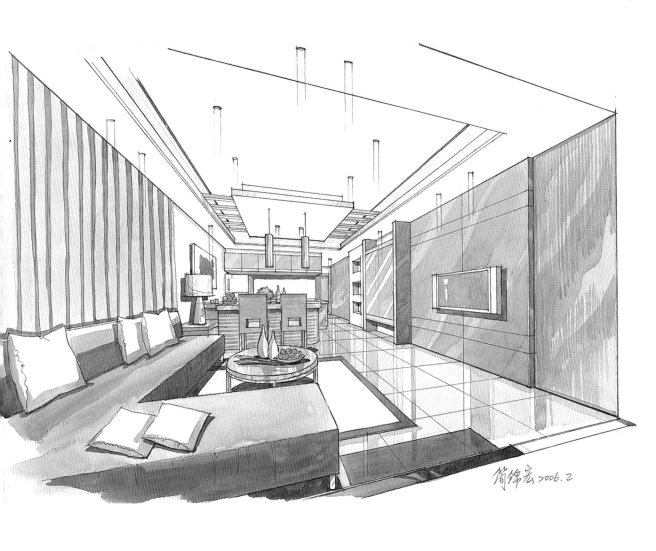

客廳、餐廳
強調單身貴族的空間，所刻畫的沙發和傳統不同，帶
有休閒式L型沙發，用亮紅以渲染方式由淺而深地繪
出，現代壁掛式電視也是空間的重點。

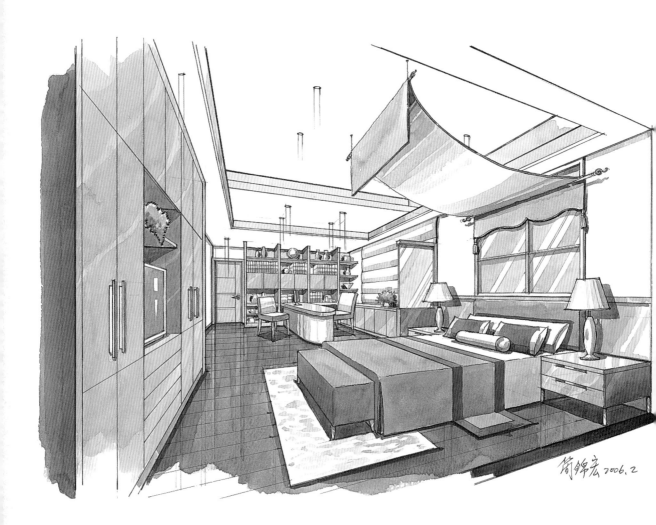

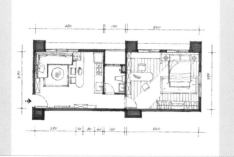

主臥室、開放式書房

強調單身女子居住空間，以紫紅色渲染方式重疊繪出
床頭布幔、床單、枕頭以營造浪漫氣氛。

Chapters 3

第三章 透視圖實例

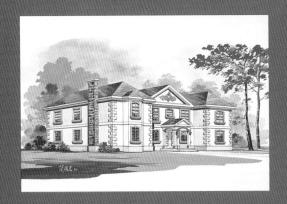

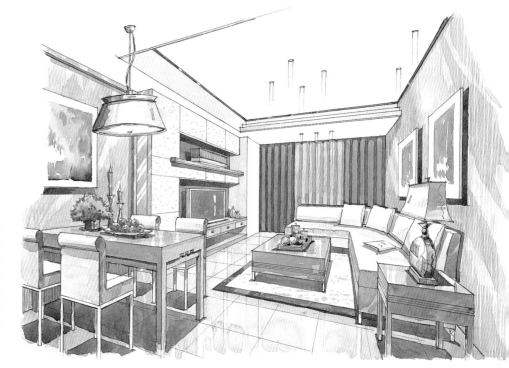

客廳、餐廳

電視主牆水泥板表現，
以淡灰色上彩、鉛筆做
點狀處理、餐桌刻畫燭
台、水果盤，配上現代
感的餐吊燈，營造用餐
浪漫氣氛，餐桌臺面要
繪出光影適度留白，擺
飾品可鮮豔上色，要繪
出陰影方顯立體感。

主臥室

窗簾以赭黃先全面上
彩，重複運用赭黃加些
咖啡色，繪出左右邊深
色窗簾突顯雙層窗簾，
衣櫃側邊同色系加深以
鉛筆刻畫木質紋，床頭
檯燈要繪陰影以襯托檯
燈注意地面光影之效
果，最後以廣告顏料點
出亮點。

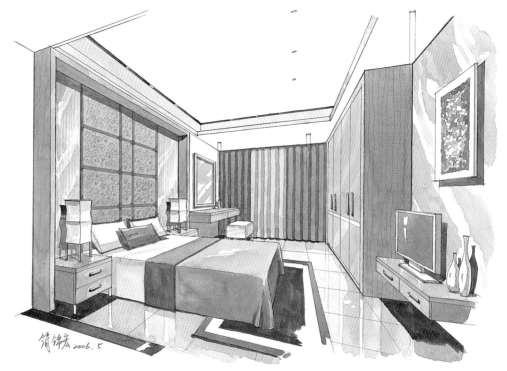

簡錦宏 2006. 5

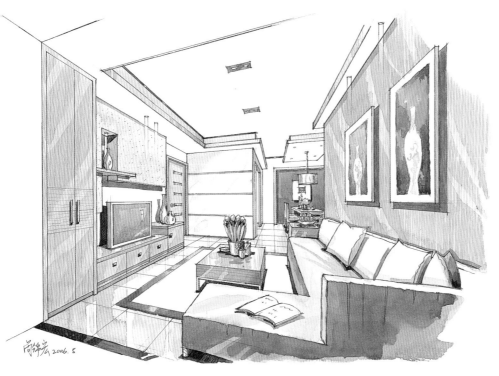

客廳、餐廳

沙發上繪出雜誌顯示居家休閒浪漫氛圍，茶几上飾品以三角型態刻畫，顯示視覺美感，沙發及主牆以同色系上彩，壁面重疊繪之，要刻畫出壁布紋理使得圖面不至於太生硬呆板。

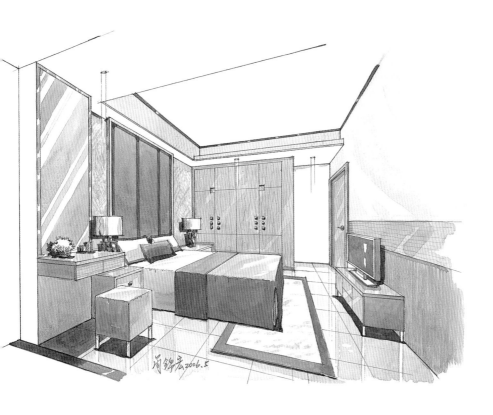

臥房

此臥房為突顯浪漫熱情，床頭裱布、床單、枕頭、化妝椅，以玫瑰紅上彩，注意陰影立體效果，化妝鏡以鈷綠重點留白繪出，此時適當的細繪出木質紋路即可。

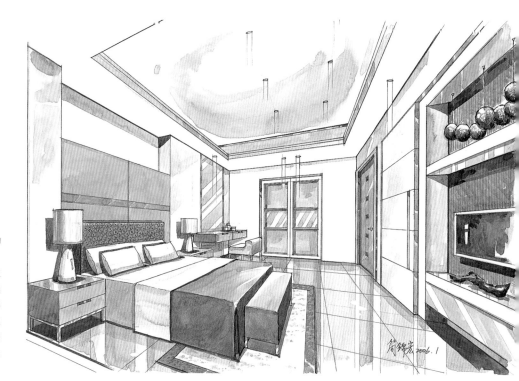

套房

這是比較具現代感的
臥室空間，以玻璃、
不透鋼牆面素白為主
色，所以上彩不必過
於繁雜，以快筆上彩
表現出鋼中帶柔的現
代空間即可，床頭裱
布，繪出布花以柔化
圖面。

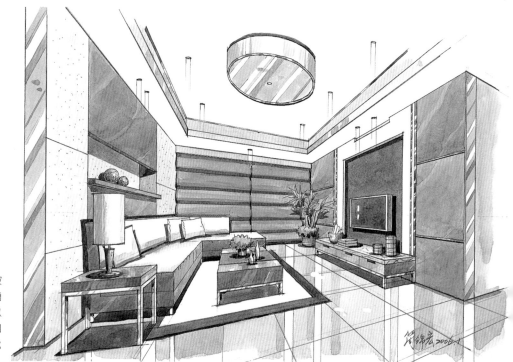

客廳

現代簡約客廳以水泥
板、木質、不鏽鋼、玻
璃鋪陳，上彩筆觸要簡
單俐落，水泥板點狀以
鉛筆點出，電視主牆刻
畫掛壁式電視更顯現代
感居住空間。

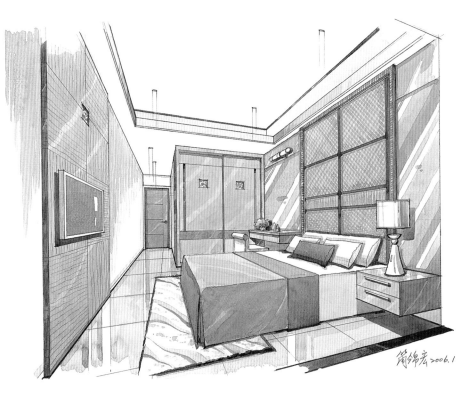

臥房

空間透視圖要特別注意空間
長寬尺度的比例，不可過
於誇大失真、床頭裱布要刻
畫布花紋理，同色系強調裱
布的厚實感加強側面陰影描
繪，電視主牆以鉛筆繪出交
錯木紋表現木紋的變化。

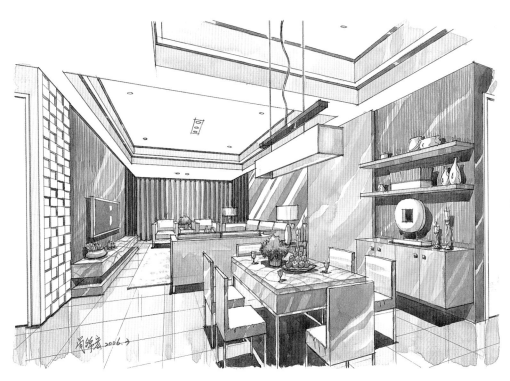

客廳、餐廳

此空間是餐廳透視至
客廳突顯客廳之連貫
關係，餐廳刻畫吊燈
增加空間的立體感，
注意餐桌椅和客廳的
透視比例，餐廳主牆
陳設，上彩表現陰影
即可，色彩不必過於
繁雜，考量整體畫面
豐富又不流於雜亂。

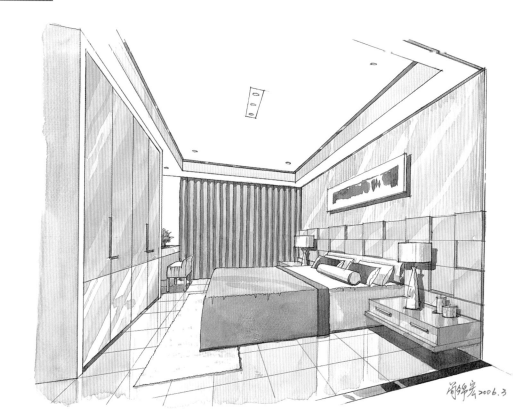

臥房

簡約的臥房空間,床
頭木質造型把凹凸關
係表現即可,淺色現
代檯燈刻畫陰影以襯
托立體感,檯燈、床
單、枕頭以徒手繪之
顯示其自然、柔軟。

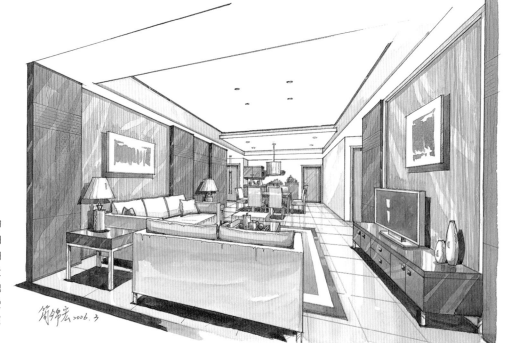

客廳、餐廳

架構出客廳空間大氣
勢,繪出安定、穩重的
視覺效果,餐廳遠景細
部可約略帶過不必詳細
刻畫,客廳壁面造型近
景以咖啡色加少許玫瑰
紅上彩,重疊出光影變
化,以鉛筆刻畫出木質
紋理變化。

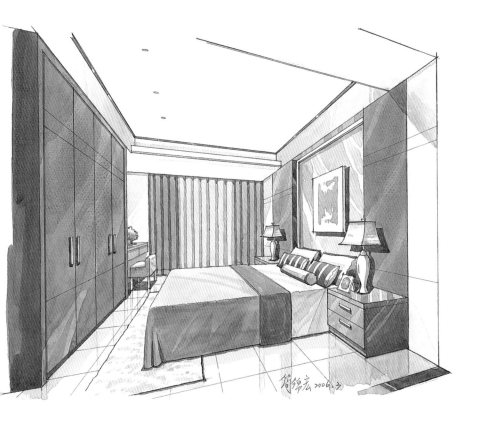

臥房

臥室天花板表現簡約，顯
示立體感即可，床頭上方
不要有壓樑之顧慮，床頭
對稱主牆不失大方穩重，
邊框留白表現即可。

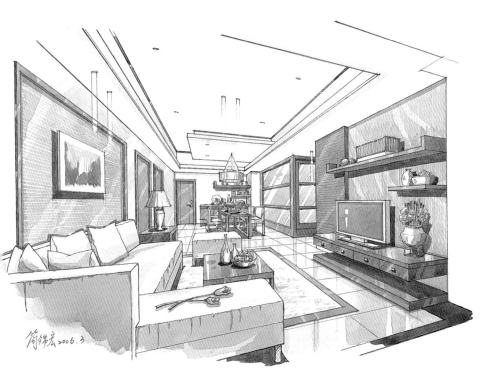

客廳、餐廳

大面積天花板留白處裡側面
上彩表現立體即可，四週
刻畫重線顯示凹溝感，遠方
玻璃隔屏以淡綠光影約略帶
過，前景壁面壁布以赭黃以
重疊法上彩，電視櫃主牆勢
當刻畫飾品，綠化有其畫龍
點睛之效果。

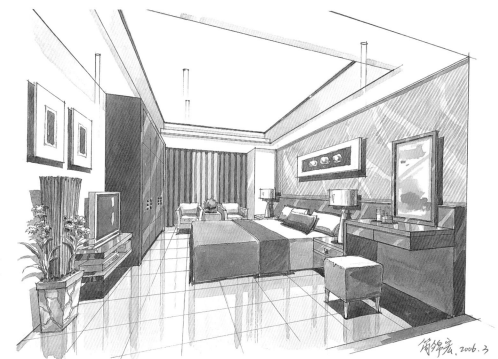

主臥室

裝飾藝術,在空間裡可以
帶來色香味及真善美境界
的精神層面居家質感,透
視圖表現亦是如此,熟練
地畫好飾品,準確的擺放
在圖裡也是表現透視圖的
關鍵,可讓圖靈動起來。

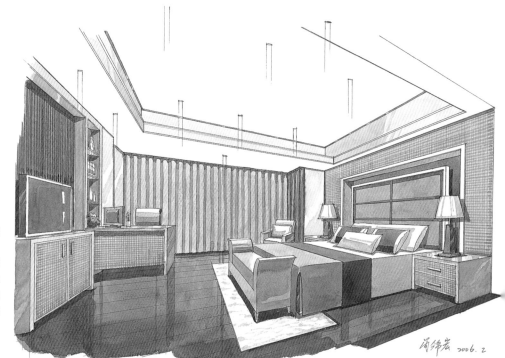

主臥室

此臥室空間重點表現木質
編織板效果要細心刻畫,
以鎘黃彩繪底色,再以細
毛筆勾畫編織板紋理,木
質地板亦是表現重點以咖
啡色上彩,地板四週刻畫
陰影突顯出木質地板光
澤。

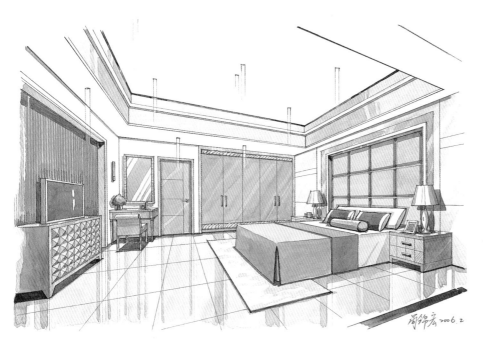

主臥室
略帶新古典臥房，電視
櫃鑽石花造型要細心刻
劃出立體感，化妝鏡櫃
也要約略畫出古典畫框
紋理使空間呈現新古典
氛圍。

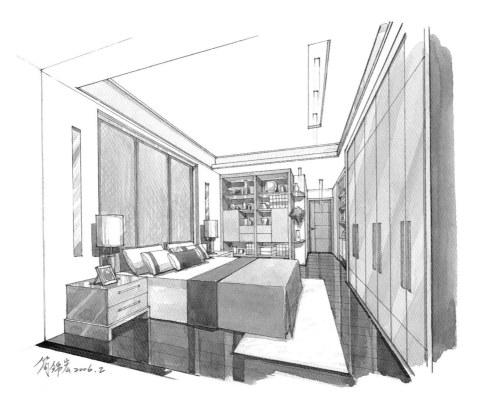

套房
臥房地面是木質地板，以
赭黃加咖啡色上彩完成，
木質地板需僅慎預留地板
光澤繪出傢俱影子，注意
整體空間縱深關係，透視
比例要準確。

第三章　81

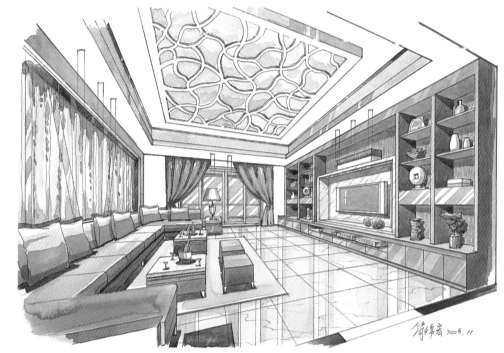

住宅視聽室

毫宅裡的視聽室,大空
間要架構出大氣勢,大
型電視主牆石材紋理要
細心刻劃,大型沙發配
雙茶几營造出大型空間
氣氛,茶几上繪出酒杯
飲料,顯其歡樂氛圍。

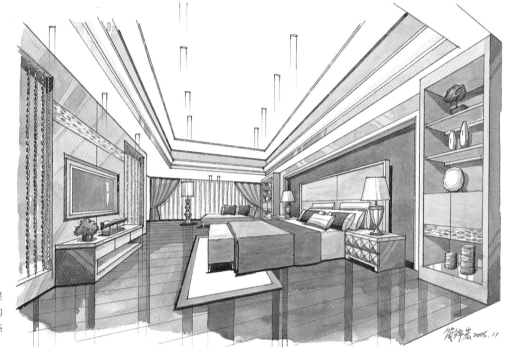

主臥室

大空間臥房透視比例是
重點表現,要把空間的
寬敞尺度感和遠近關係
刻劃精確。

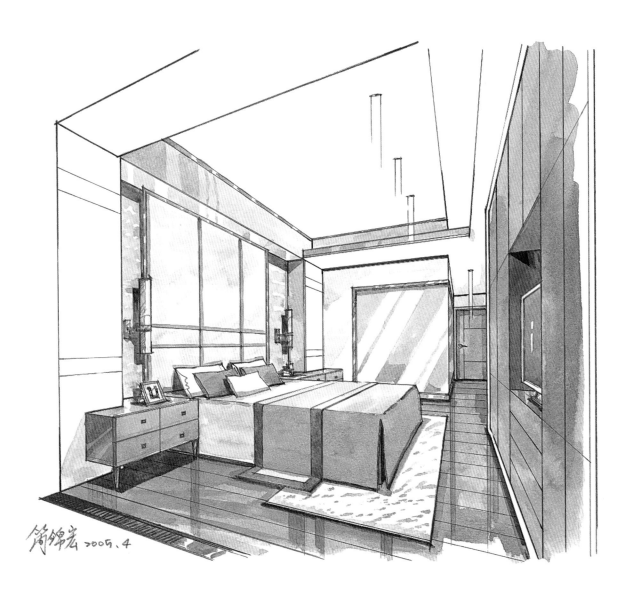

套房

手繪透視空間表情應該是要抓住空間精神，而非複雜它；此張圖只有重點上彩及適度刻畫陰暗面，大面積的留白也有不錯的效果。

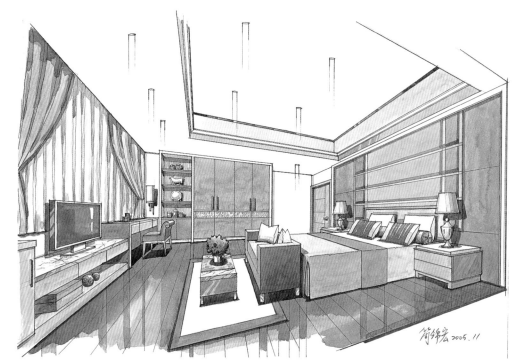

臥房

大型空間臥房,多重
機能和為一體的使用
空間,空間有睡眠
區、起居區、讀書
區,注意整個空間感
覺、透視比例要準確
室整體透視重點。

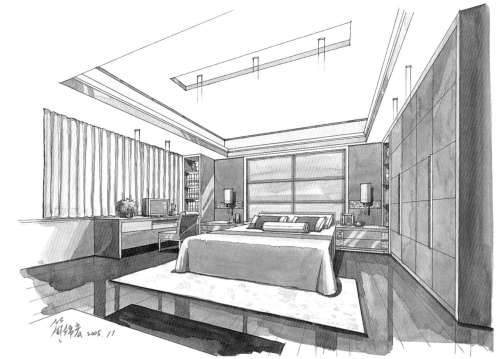

臥房

床頭造型以對稱刻劃,
床頭裱布即床單、窗簾
用同色系表現,使圖面
調和,注意木質地板光
影變化以咖啡色快速
上彩,再加深其週邊陰
影。

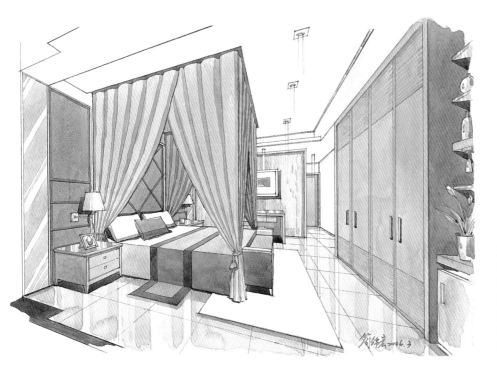

主臥室

臥房重點表現床頭布
簾,以營造羅蔓蒂克氣
氛,床頭裱布,床單以
紫色上彩增加神祕色
彩,注意布簾需以徒手
刻劃表現輕柔感。

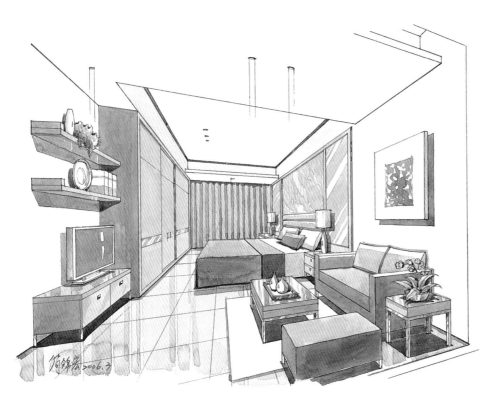

長輩房

強調休閒空間,注意休閒
區裝飾、陳設佈局,細
心刻劃更以營造休閒空
間氛圍。

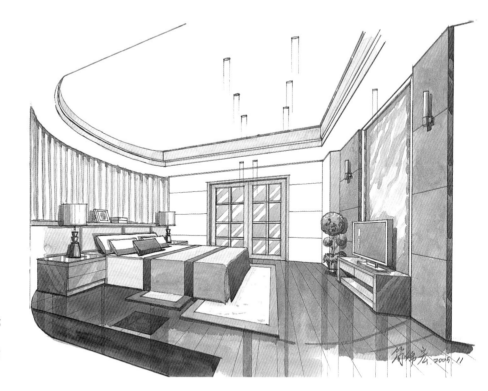

臥房

注意床頭弧形牆，天花板
及地面弧形透視關係要準
確，天花板大面積可留白處
理，小側面上彩表現立體
即可，電視主牆刻劃特殊材
質紋路。

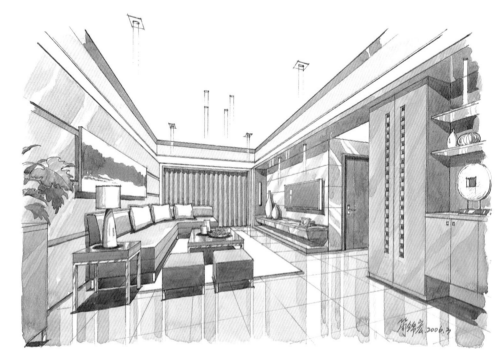

客廳

表現客廳和玄關的關係為
重點，故電視主牆稍小，
所以主體造型刻劃至餐廳
主牆比較大氣是此空間繪
畫的主題，電視主牆烤
漆、玻璃為素材，要適度
刻劃光影變化。

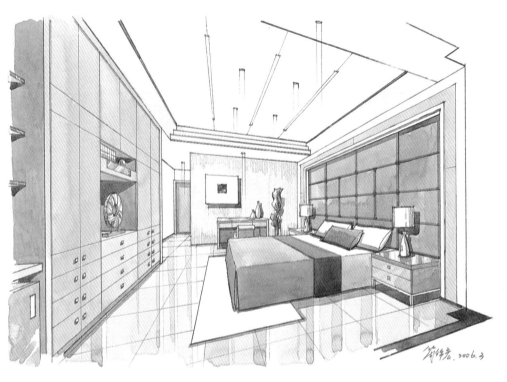

主臥室
大型床頭裱布上彩要
勻稱，以帶神祕紫色
著色營造浪漫氣氛，
床單、枕頭、單椅，
以同色系上彩呈現整
體協調感。

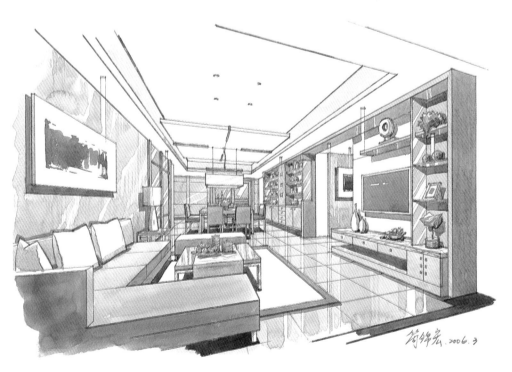

客廳、餐廳
重點表現客廳、餐廳
及玄關的整體關係以
達到業主能一目了然
之效果，電視櫃與餐
俱櫃廉成一氣，視覺
效果比較完整大氣，
本圖特別注重表現
空間的層次和排列關
係。

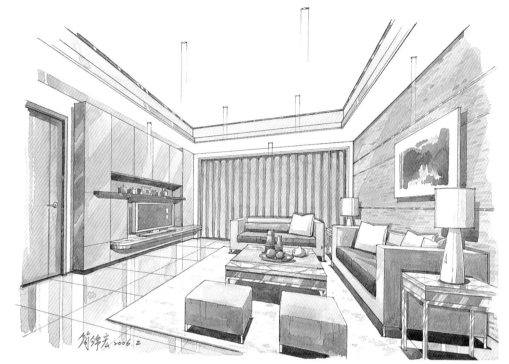

客廳

客廳、沙發主牆以淡鎬
黃重疊上彩，再點出木
質及成材之紋理變化，
不鏽鋼以灰藍色上彩，
注意要留白突顯金屬材
質，沙發以灰色著色有
安定的氛圍。

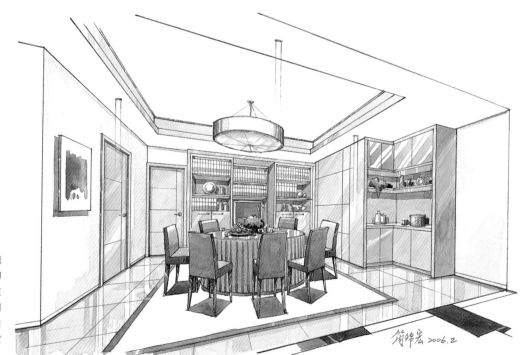

餐廳

圓形餐桌椅是表現重
點，圓形桌、椅子的
陳設比較難掌握，注
意透視角度，小心刻
劃椅子和圓桌的距離
要適當，最後加強傢
俱陰影。

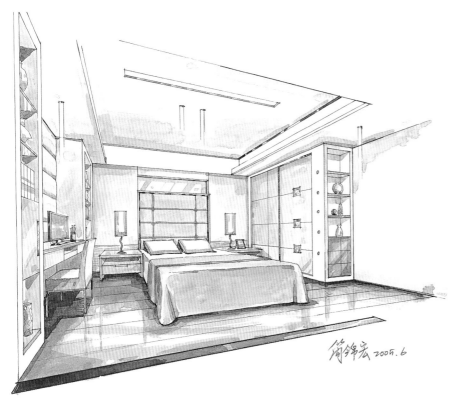

小孩房

小孩房的臥室空間繪出開放性
書櫃可放置書籍及創作藝品，
床頭裱布、床單、窗簾，以具
活潑色彩的淺綠色上彩突顯其
小孩房的青春活力，木質地板
注意留白可產生倒影效果。

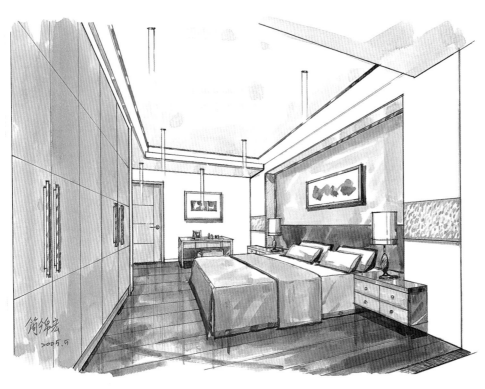

臥房

依平面配置評估視點最佳
座落位置於左側，準確的
詮釋空間透視比例。

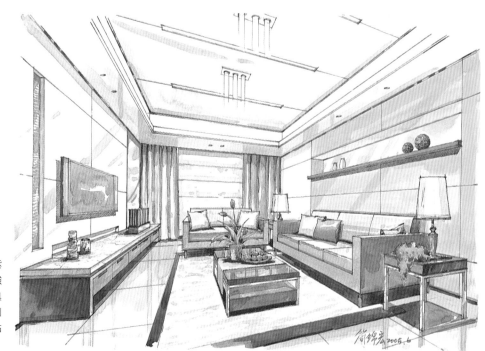

客廳

客廳有如劇場般的色彩語
彙,落地窗簾即沙發利用紫
紅色上彩,突顯與空間的強
烈對比,讓空間休閒並兼具
時尚感,大膽上色小心刻劃
在繪入具時尚感的飾品妝點
畫面。

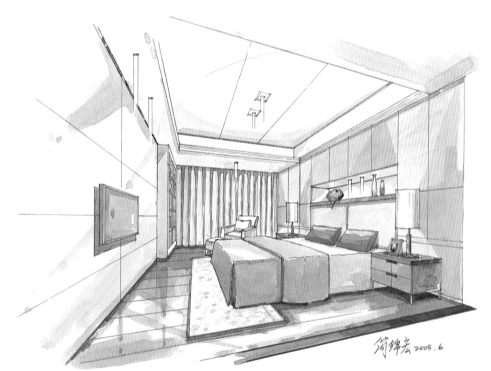

臥房

強調收納機能,即能擁有
乾淨舒適的空間,此臥房
除床頭背板以泡綿裱布
外,其餘床頭牆櫃均可收
納物品,上彩要簡潔大方
以帶出現代生活空間的氣
度與品味,注意床頭燈的
光影變化細心刻畫。

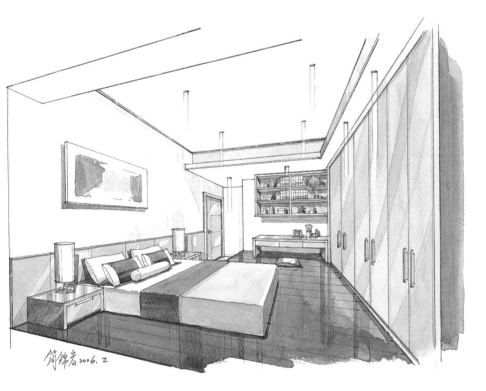

長輩房

臥房大部份面積都以木質
地板架高，注意房門區與
架高區域之高低落差關
係，因木板架高相對的床
墊、床頭櫃與書桌也降低
高度，床單刻劃包覆式顯
其灑脫，床頭繪出低矮檯
燈以達到平衡畫面。

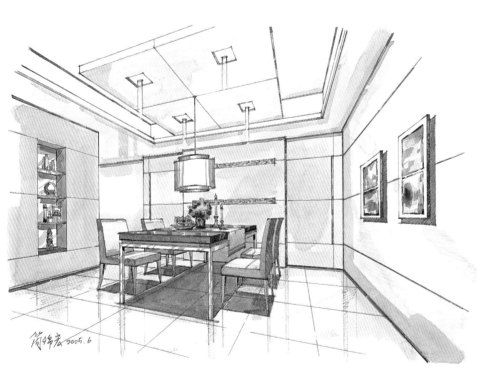

餐廳

淺色木質牆為底，襯出紫
色餐椅、淺藍綠色餐吊
燈，自然光源從客廳落地
窗穿透玻璃入室，光是想
像在這樣的餐廳用餐就打
從心底浮上一股愉快情
緒，注意地板上彩可大面
積留白，繪出少許光影變
化即可，要把桌椅陰影繪
出以突顯視覺焦點。

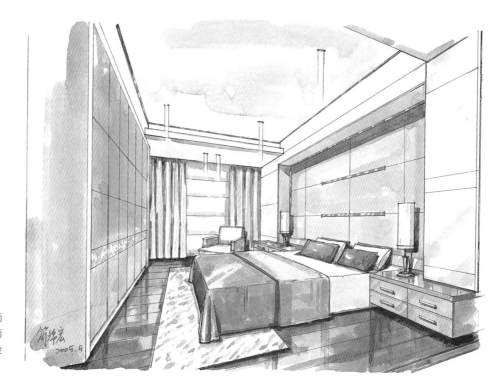

臥房

以排筆將水彩紙染濕，而後以快筆渲染方式由淺而深地繪出整體空間，最後加強刻畫陰影部份。

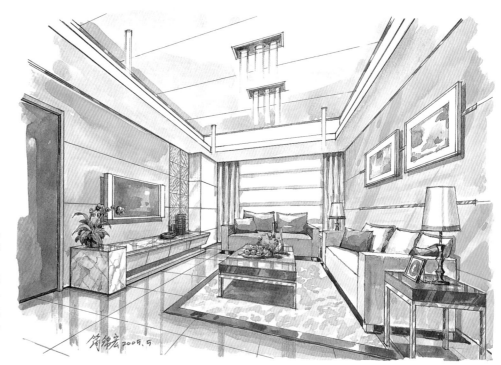

客廳

電視主牆及沙發主牆以鍋黃快筆繪出稍做光影變化即可，電視櫃石材檯面紋理以鉛筆勾畫而成，此張透視圖上彩以極簡短的時間快速完成靈活的筆觸表現是特點。

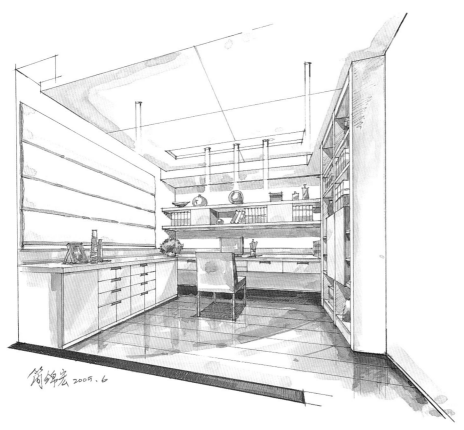

書房

大面的自然光源及人工光
源使書房亮麗舒適是此書
房空間的重點表現，繪出
書房大量藏書的需要外，
也要使畫面富有光影變化
而不顯單調，飾品、書籍
可上彩豐富些，可是畫面
活潑生動。

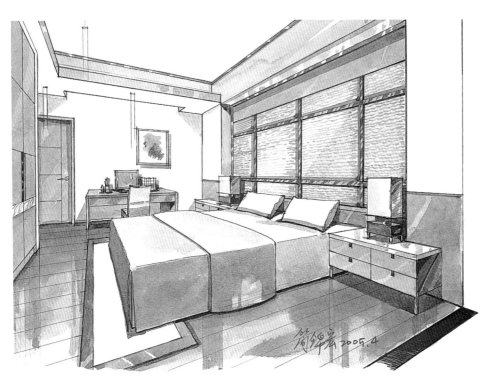

臥房

床頭裱布、床單、單椅以
同色系上彩，床頭泡綿裱
布紋理要適度刻畫以達畫
面既有變化又協調，繪出
地毯可減少木質地板生硬
感，床頭裱不及衣櫃面分
割線要有疏密感，圖面才
會生動起來。

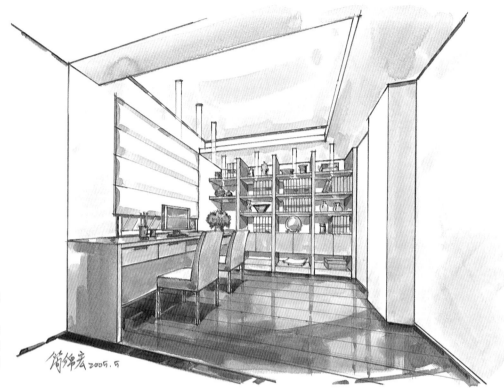

書房

書桌上繪出電腦螢幕
設備突顯現代書房
所具備的多樣使用空
間，片自然採光使書
房營造亮麗舒適的閱
讀環境。

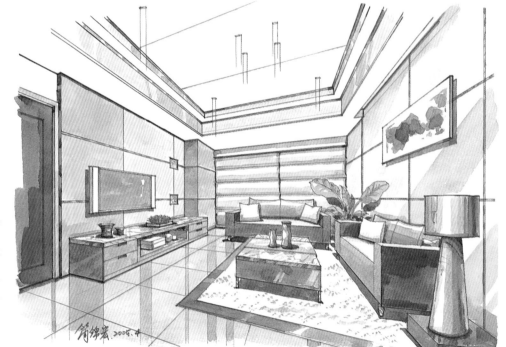

客廳

沙發主牆以淡灰藍色快
筆表現素白的牆面，角
落植物及大型立燈有不
錯的壓景效果，櫃體
石材紋路以鉛筆刻畫而
成，勾筆要靈活；沙發
以玫瑰紅由淺至深上
彩，傢俱影子要繪出方
顯立體感。

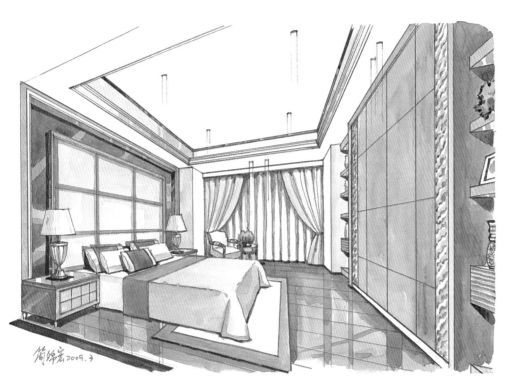

臥房

將古典元素中繁複的
部份抽離，經過簡約
的步驟後繪出成為沈
穩又不失現代的古典
風格。

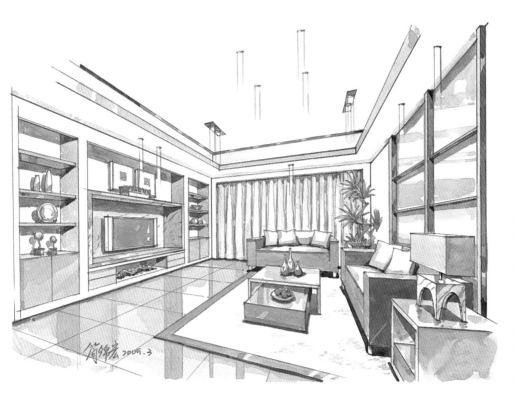

客廳

客廳大型視聽櫃內崁
液晶電視，兩側為可
擺放藝品的展示櫃，
同時以燈光陰影修飾
畫面，茶几以高低落
差繪出使畫面更為活
潑，角落大型植物壓
景也有不錯的效果；
同時要多收集植物、
飾品圖片，適當刻劃
於畫面。

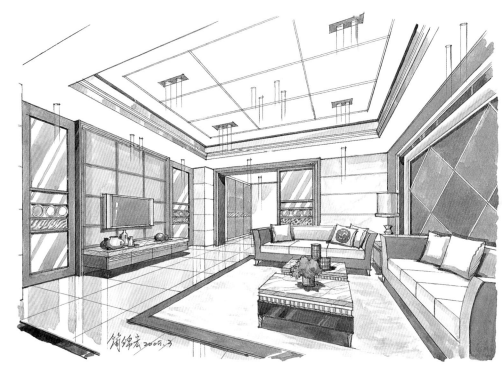

客廳、玄關
深色調鋪陳表現沈穩的
氣勢，襯托此空間主人
的身分與地位，對稱的
手法表現多元的豐富材
料展現客廳的大器風
範，此張客廳空間以微
角透視繪出，拉大了視
覺的開闊性。

客廳、玄關
整體空間為沈穩又不
失新古典風格，此客
廳傢俱都以咖啡紅深
色上彩，也表現了客
廳與玄關的空間關
係，佐以新古典的美
學佈置，繪出適當的
陳設飾品展現豪宅大
戶氣勢，也彰顯出豪
華的尊寵感是此張透
視圖的重點表現。

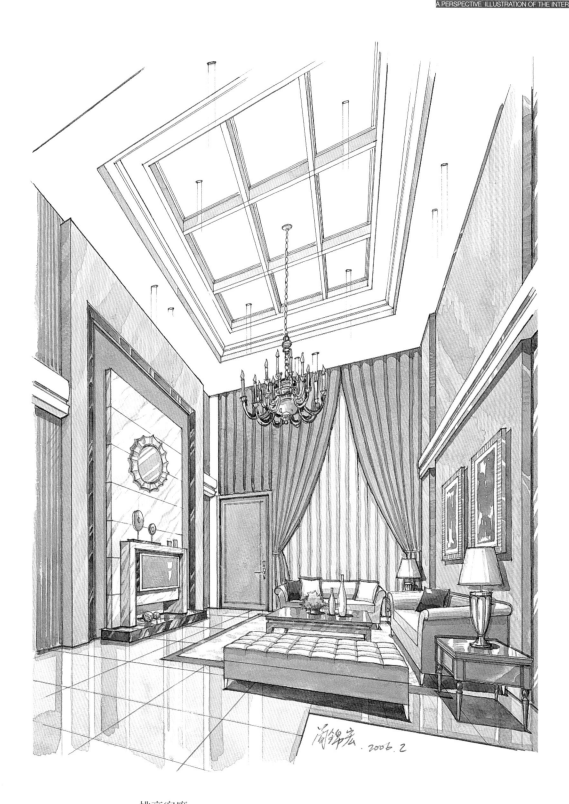

挑高客廳

主要表現挑高空間氣勢，天花板線板要細心刻畫，側面上彩有立體視覺效果即可，再畫一盞古
典吊燈更顯空間的大氣，整體畫面略帶古典歐式，傢俱需就刻畫具有古典韻味的，注意要架構
出挑高的大氣勢。

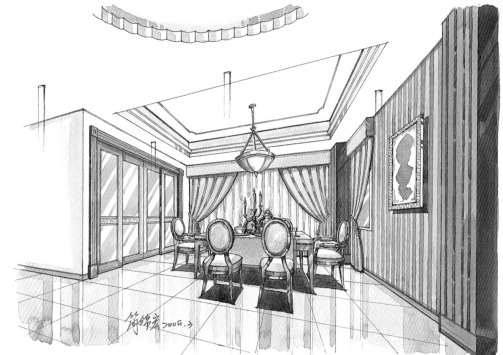

歐式餐廳

帶有古典為的吊燈點綴
餐廳，餐桌上再刻畫古
典餐具，再繪出西方新
古典傢俱營造出浪漫氛
圍，餐廳主牆壁布以土
黃色上彩打底，鉛筆畫
出紋理再以同色系加深
刻畫壁布紋路變化。

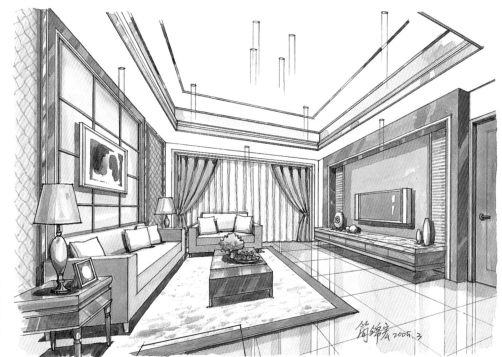

歐式客廳

沙發主牆及電視主牆都
以對稱深色調鋪陳表現
沈穩的氣勢，刻劃出沙
發主牆裱布紋路可軟化
畫面生硬感。

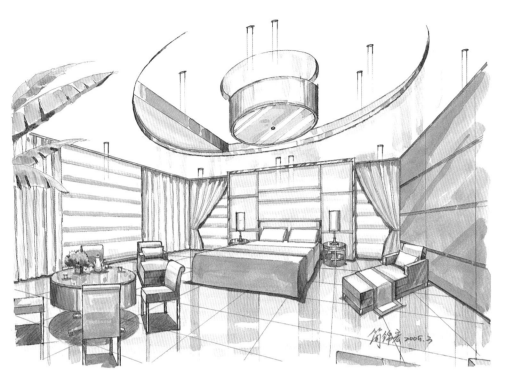

青春會館

青春會館休閒空間透視圖，繪出圓形天花板造型及燈飾可圓融空間效果，大型植物葉片壓景可打破畫面生硬，刻劃休閒設配增添此景人氣和生活味。

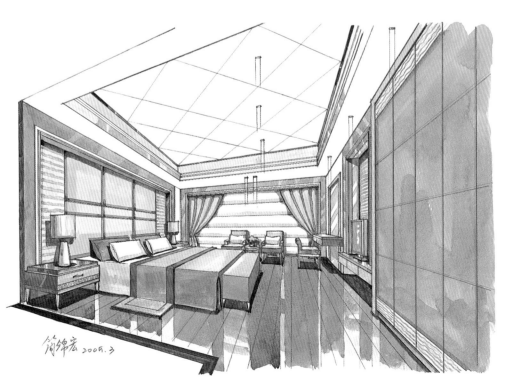

主臥室

溫暖的木質地板，舒適的大型床頭裱布壁面加上暖色系的家飾，讓臥室透時圖畫面倍感舒適，注意刻劃木質地板光影變化。

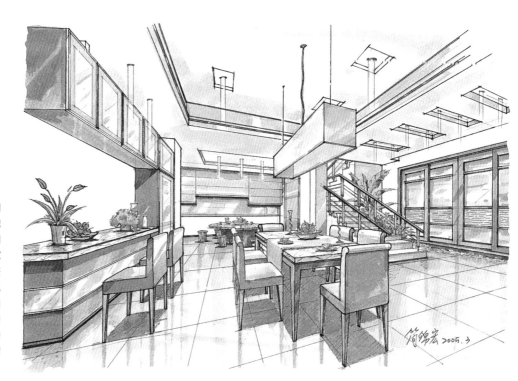

餐廳、泡茶區

廚房餐廳區採開放式，強調空間明亮開闊感，強調餐廳、泡茶區、和室幾近全開放的公共空間散發寬敞感，遠景泡茶區茶具要刻劃突顯休閒氛圍，樓梯結構略帶刻劃即可，樓梯角落繪出植物造景有不錯的效果，注意透視景深比例。

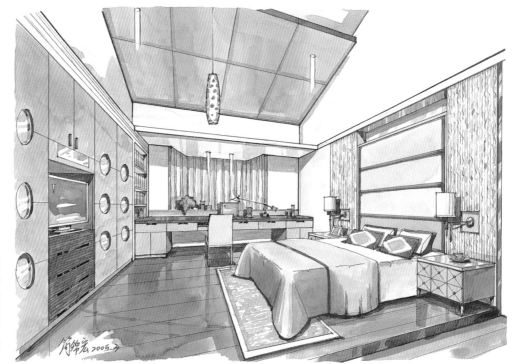

小孩房

帶有普普風的造型衣櫃為女孩房增添了活潑氣息，注意刻劃斜屋頂天花板的透視角度，上彩以快速簡潔手法鋪陳。

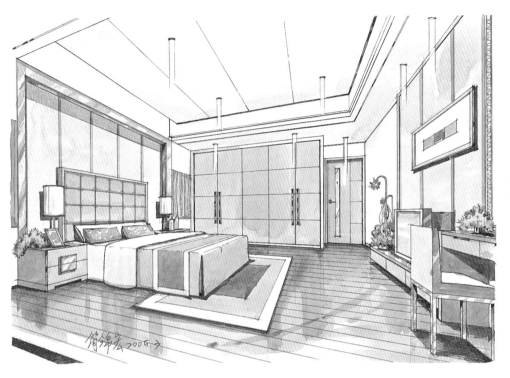

臥房

臥房床頭以整面造型牆面加強整體感,裱布色調變化也具有調節作用,大型金黃色邊框增加貴氣氛圍,局部的金黃色色調的傢飾在間接燈光的照明下散發著溫潤的氣息,以簡約快速手法上彩有其明快的視覺效果,最後加強陰影即可。

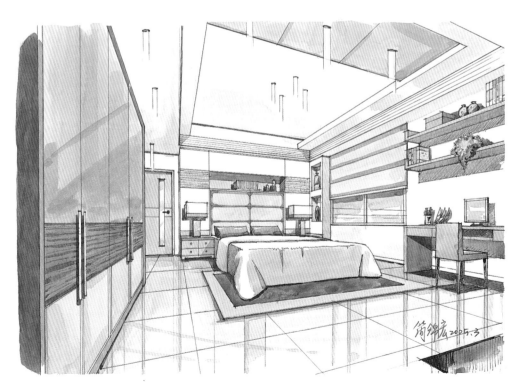

小孩房

現代簡約的男孩房充滿年輕氣息,床頭裱布及床單上彩以大自然色系淺綠色更突顯男孩房青春活力,近景衣櫃面不同材質變化要把紋理刻劃細緻。

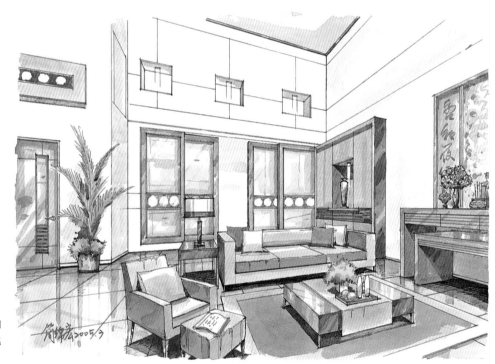

主臥室

此臥房透視圖在打稿
以代針筆上線條時已
把陰影部份粗略刻
劃，有繪畫的筆觸感
是此張透視圖的特
點，快筆灑脫的刻劃
衣櫃面不同材質變
化，電視主牆近景把
木質紋理刻劃到位突
顯主牆面與電視櫃不
同材質之變化效果。

神明廳、起居室

具現代時尚感的神明廳即
起居室，注意此空間的挑
高透視比例。

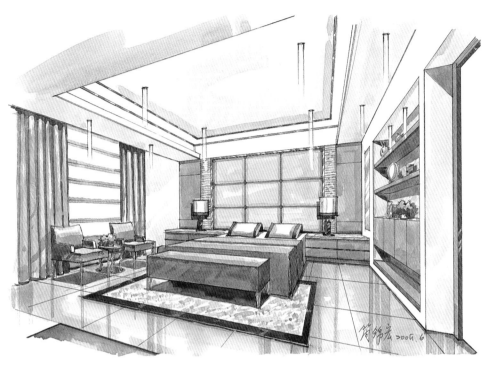

主臥室

風格簡潔大方的臥室搭
配具展示藝品的收納機
能的高櫃示此透視圖表
現重點,注意自然光影
變化使臥房拋光石英磚
地面,在自然光及燈光
的映照下彰顯出更寬闊
的空間感,地板高亮點
可用白色廣告顏料點
之。

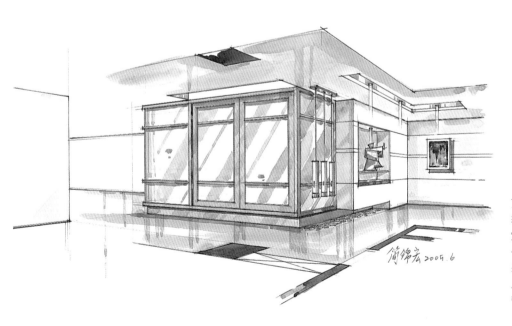

玄關、和室

表現大門玄關走道與和
室的空間結構關係,其
他隔牆以透明穿透手法
來詮釋整體空間和室隔
屏玻璃刻劃出簡單光影
變化即可。

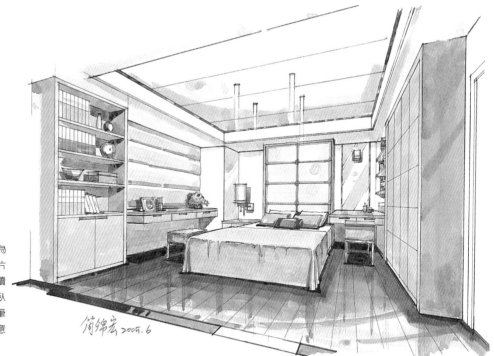

臥房

女孩房以暖色系上彩為
主，書櫃旁書桌有大片
自然採光營造良好的讀
書空間，木質地板使臥
房更具溫馨舒適上彩筆
觸更鮮明、快速，注意
木質地板光影變化。

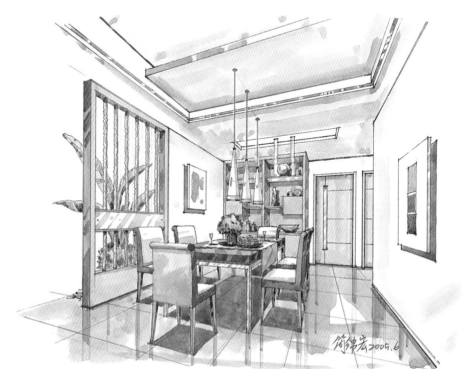

餐廳

將餐廳置於空間的中心
再將客廳、廚房、臥房
及公浴作整體的串連，
不但大量減少走道浪費
增加空間的開闊性，動
線的流暢度是此餐廳空
間表現重點。

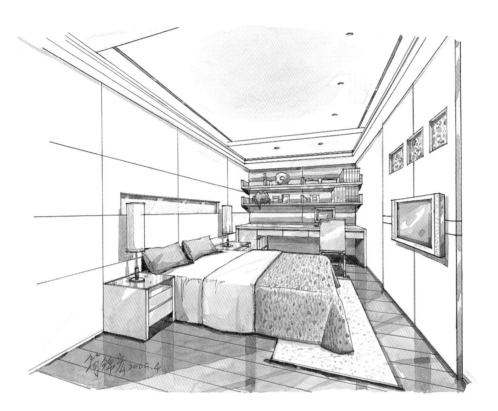

小孩房

溫潤的木質地板，大面積潔白牆面風格簡潔大方的臥室，大窗前置書桌感受自然光影的變化，享受迷人氣氛讓閱讀成為一件快樂的事，注意牆面刻劃分割線及彩繪藝術玻璃可使牆面表情豐富、空間個性鮮明。

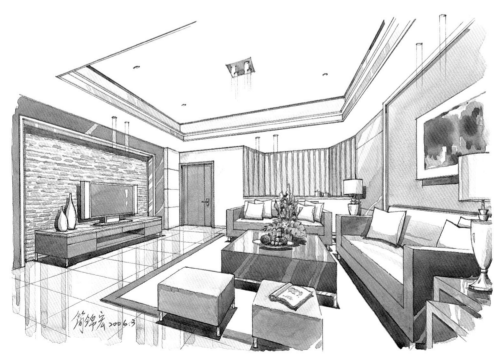

客廳

電視主牆以朱黃打底再淡咖啡色點出文化石之石材肌理變化，沙發以灰紫色上彩適度留白表現沙發輕柔、舒適感。

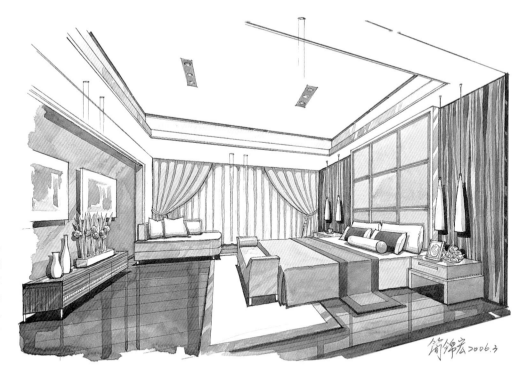

主臥室

此主臥室另規劃有一
更衣間…床頭主牆深
色木紋以毛筆勾畫再
繪對稱吊燈營造浪漫
氣氛，角落繪入現代
時尚型貴妃休閒躺椅
讓空間再休閒感中又
代點華麗風情。

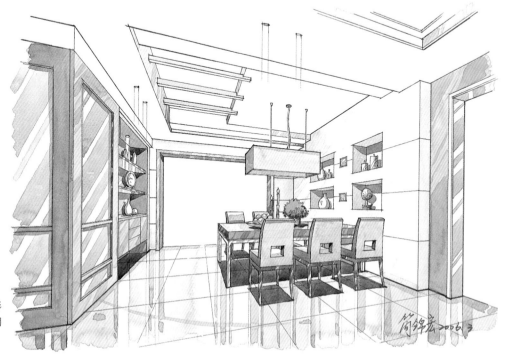

餐廳

具現代感的餐廳，上彩
要簡潔明亮再適度強調
光影變化即可。

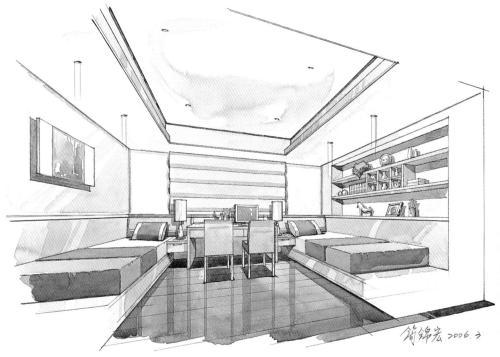

小孩房

明亮活潑、散發青春氣息的小孩房透視圖，採光最好的窗邊留置書桌營造良好閱讀空間，床側面除壁樑之外，牆上展示架可作為家飾擺設及書籍陳列之用。

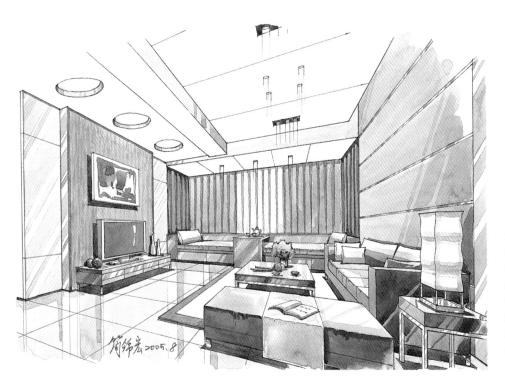

客廳

客廳擺放休閒泡茶沙發椅，大型椅下方兼顧收納機能，增添客廳空間變化感，天花板圓形造型置內藏燈圓潤客廳四方格局，小茶几檯面刻劃流線型，檯燈亦有活潑畫面效果。

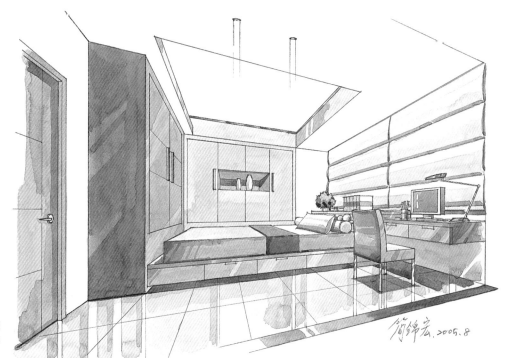

小孩房

床頭櫃及床側大型高
櫃,除可避樑之外亦兼
顧大量收納機能為此小
孩房透視圖表現重點。

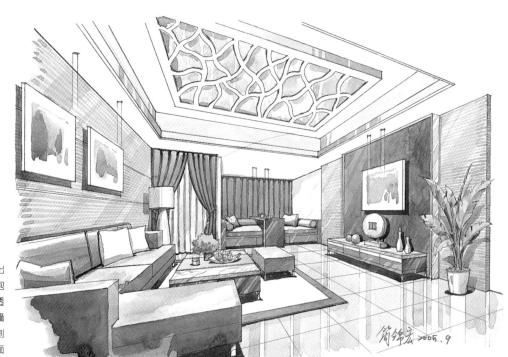

客廳

天花板不規則造型繪出
簡單陰影即可,遠景泡
茶休閒區要注意景深透
視比例關係,沙發主牆
及展示矮櫃,主牆刻劃
出木質橫紋有平衡畫面
效果。

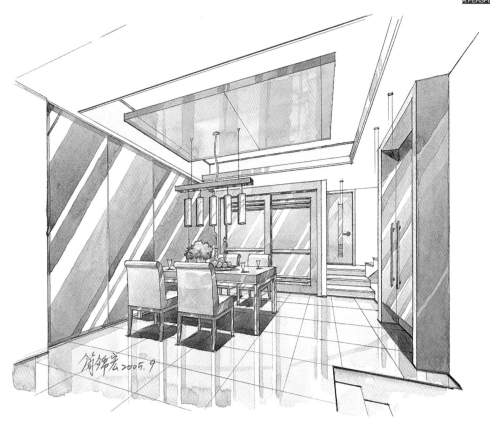

餐廳

靠牆餐櫃的規劃讓單一
牆面不只有收納功能，
更多了展示機能，主牆
面茶色玻璃上彩要留
白，適度表現玻璃的光
影變化。

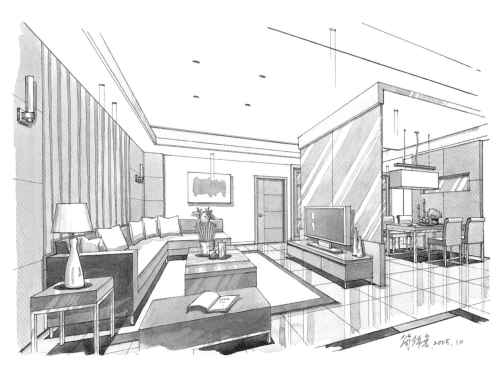

客廳、餐廳

餐廳與客廳中間利用矮
櫃及玻璃隔屏稍作區
隔，兼顧實用與美感的
呈現，讓兩個區域彼此
配合卻又互不隸屬，各
自打造獨立的品味。

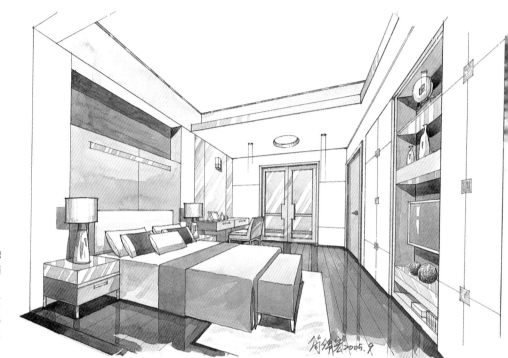

套房

臥房維持雅淨的基調，
素白牆面與沈穩的木地
板互為呼應，空間因而
能夠使人放鬆、沈澱，
注意上彩時素白牆面可
留白，木地板刻劃深色
保持整體畫面沈穩、亮
麗即可。

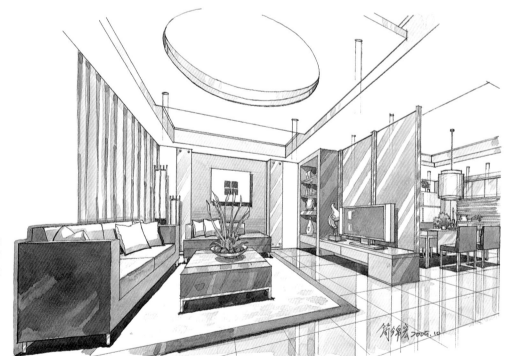

客廳、餐廳

此客廳與餐廳中間也是
利用矮櫃及玻璃隔屏稍
作區隔，兼顧實用與美
感的呈現，讓兩個區
域彼此配合卻又互不隸
屬，廚房餐廳區採開放
式繪入，強調空間明亮
開闊感。

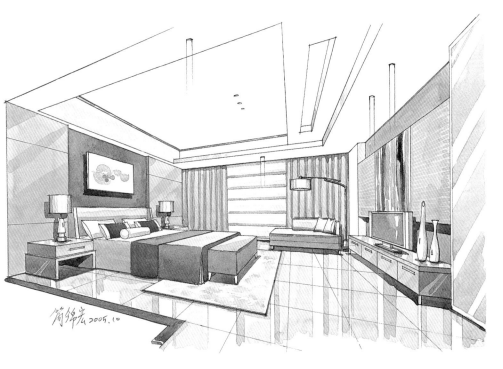

主臥室

氣質華貴的雙親房，呈現和諧、對稱、圓融感性，另設有齊全的更衣室收納空間可說是五星級的展演，床頭主牆壁布以深色上彩襯托裝飾畫，電視主牆於同一手法表現立體感，床單、休閒椅刻劃灰紫色營造臥室的浪漫情懷，角落在繪入大型立燈使畫面活潑生動。

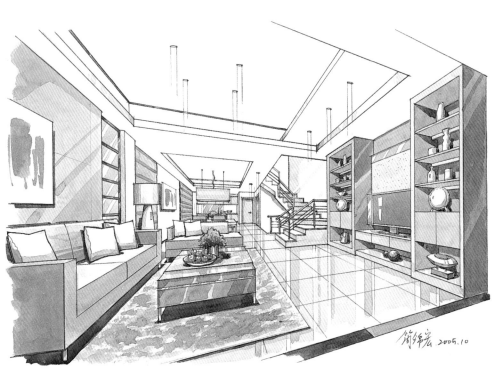

別墅、客廳、餐廳

各個空間希冀不同的風格，如何將居住者對空間的需求發揮到最好，在不浪費空間的設計手法之下同時孕育出生活的質地，這張透視圖是表現客廳、餐廳穿透營造大尺度讓整個空間活起來。

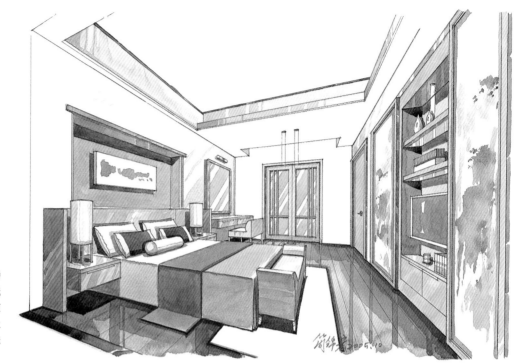

套房
具現代時尚感的臥房
空間加入一些中式元
素,營造出濃厚的東
方味,電視牆兩側上
彩以快速寫意的筆法
詮釋中式潑墨畫。

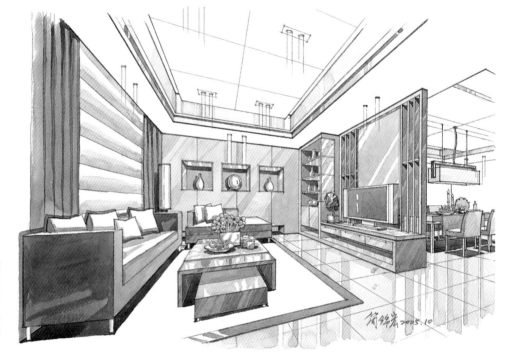

別墅、客廳、餐廳
具有穿透力的電視木質
格狀主牆,讓客廳空間
感往餐廳無限延伸,客
廳藝品展示牆面及茶几
大小高低錯落使畫面更
具豐富多變。

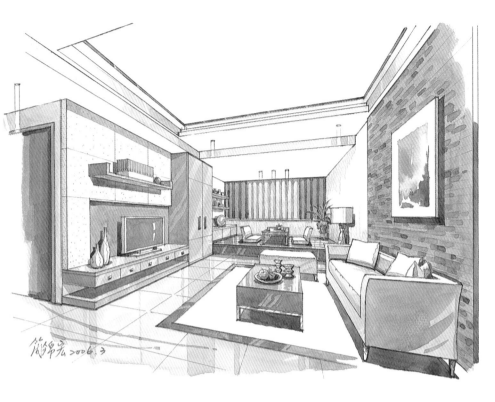

客廳、泡茶區

電視主牆水泥板以鉛筆作點狀表現水泥板面質感，沙發主牆木質集成面板以淺咖啡色打底再以同色系加深繪出集成材紋理之變化，先以鉛筆線略作分割。

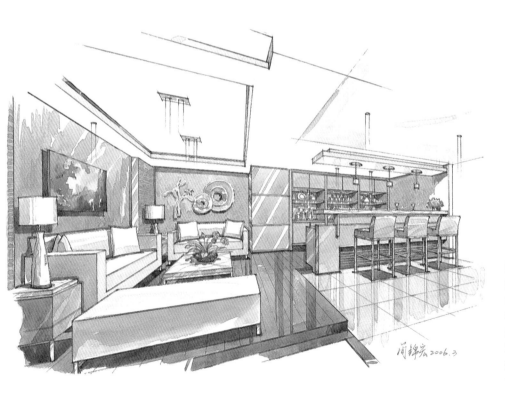

辦公室、會客區

詮釋公司會客室的透視圖，有吧檯區及會客區，繪出大量豐富的色彩讓空間呈現活潑，牆面裝飾藝術使整體風格呈現現代與休閒感。

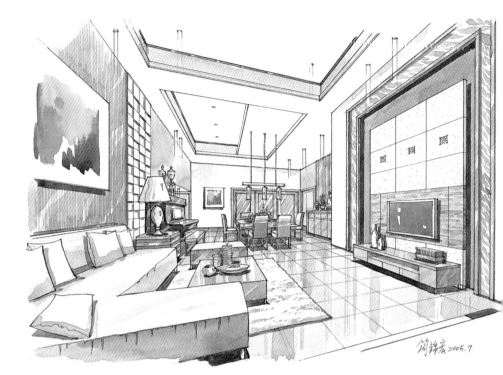

挑高3米6/客廳、餐廳

簡潔的空間線條創造出開闊的空間感，明亮採光讓人可以愉悅的生活其中，此張略帶挑高的客廳空間透視圖，重點表現在簡單與豐富之間尋求平衡，注意透視比立即空間的虛實關係。

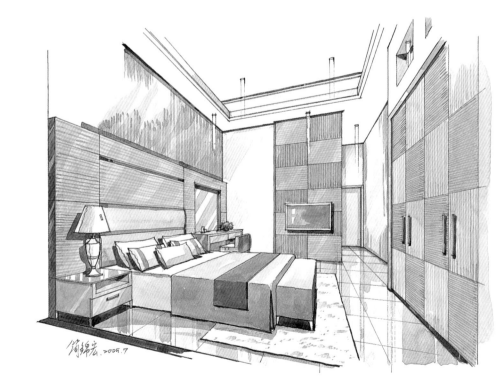

挑高3米6/主臥室

略帶挑高的臥房空間透視圖，大量的木質裝修面，要作分割線，再細心刻劃木質紋理之變化以打破圖面生硬感；床單、地毯要徒手繪之增加圖面柔軟度，牆面以快筆帶出光影變化即可。

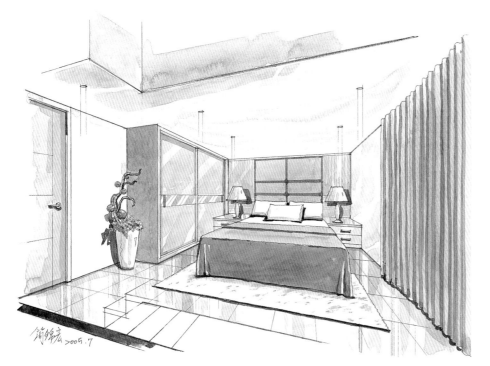

臥房

這是夾層空間下方臥房固
空間不大，臥房以簡單雅
緻為原則，上彩以淺紫紅
為基礎營造，溫馨浪漫
氣氛。

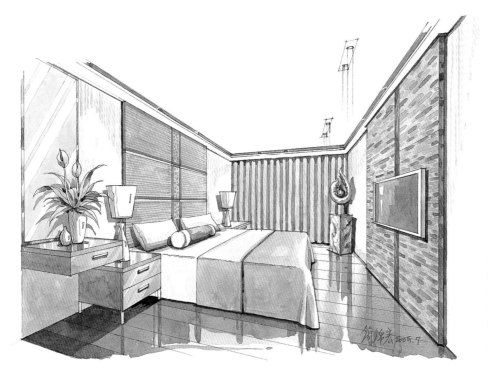

臥房

掛壁式液晶電視突顯現代
居家生活，結合了科技、
人文、美學機能的藝術體
現，適當繪入裝飾品，床頭
裱布作疏密分割在沈穩中
帶點活潑。

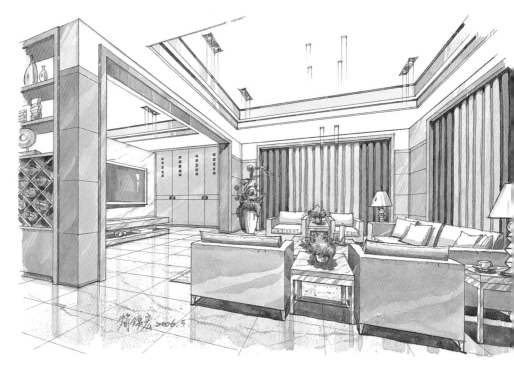

別墅客廳、玄關
將電視主牆置於客廳與玄關區作環繞式動線，半高隔牆使玄關與客廳兩個獨立空間的視野具穿透性的融合一起，增加空間的開闊性，使兩個互不隸屬的空間又互相配合的作整體的串連，此張圖在於表現氣派穩重又不失柔和典雅，注意整體畫面透視比例。

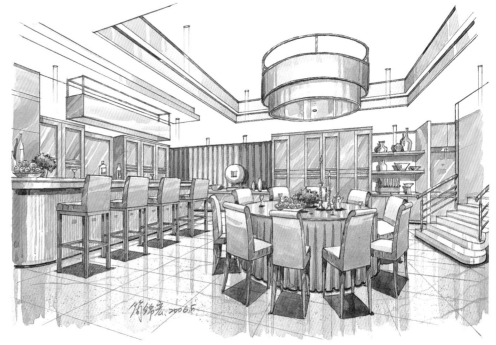

別墅餐廳、吧台
大型圖形餐桌椅呈現餐廳空間悠容大度，餐廳旁的大型吧檯營造了餐廳空間華麗風情，注意整體上彩，色調要協調，畫面透視景深比例要準確。

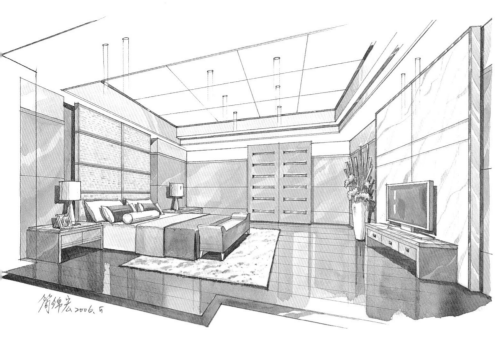

別墅主臥室
寬敞的臥房牆面以木質
材料作環境式美化空
間,地板也以具溫暖原
木材質鋪陳,當木質牆
面的暖與電視主牆石
材、玻璃的冷交織,
呈現大空間的氣氛與
質感。

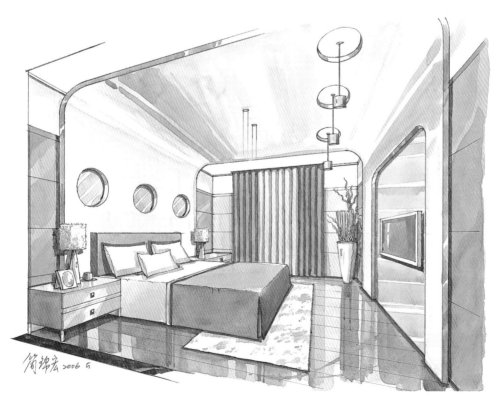

臥房
臥房床頭主牆、天花
板、電視牆以ㄇ字形串
連包覆,白色為基調,
納入活躍鮮明的普普風
元素,呈現生動且繽紛
的普普風語言圖騰。

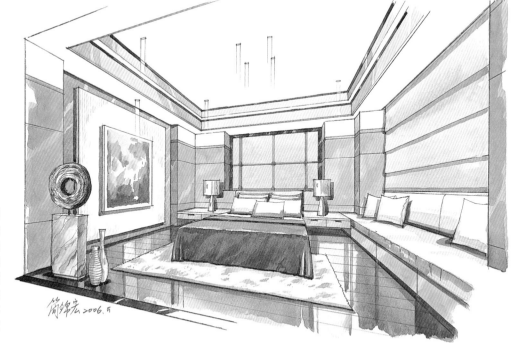

臥房

床頭裱布、床單、窗
簾淡咖啡色系上彩使
圖面色彩協調,繪出
大器裝飾品突顯現代
生活品味,織布類需
以徒手繪之表現織布
類自然柔軟,注意木
質地板光影變化適度
留白。

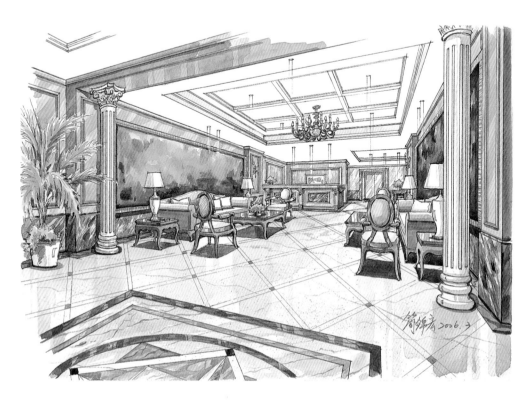

會客門廳

住宅大樓一樓的會
客大廳,地面石材
以牙刷噴點作效
果,刻劃細緻的巴
洛克風會客室大
廳,氣派穩重又不
失柔和典雅,有如
走入一座藝術殿
堂,注意要屇現出
大廳的透視景深突
顯大氣。

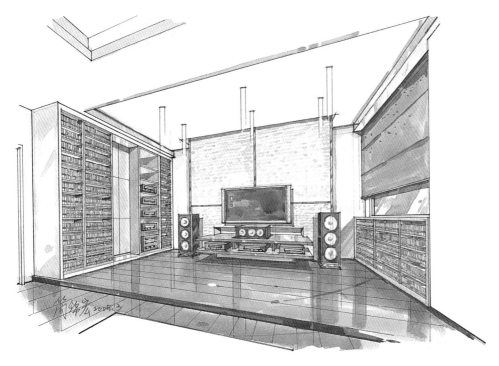

住宅視聽室

高級音響視聽休閒室，
要細心刻劃現代視聽音
響設備，光碟片也要耐
心繪出表現出視聽室設
備之豐富性。

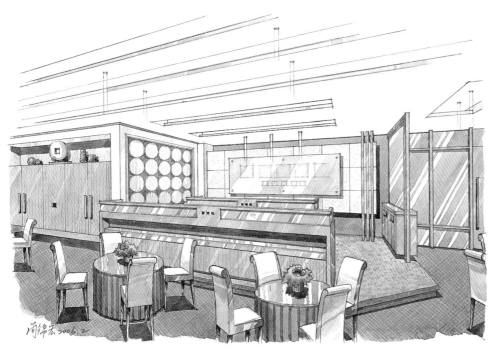

接待中心大廳

接待中心內部銷售櫃台
區空間透視圖，因要表
現銷售櫃檯的層次感，
所以繪畫時視點要拉高
一點，約150公分高，筆
者平常習慣視點定在約
100公分高；注意表現
出銷售區的空間層次，
適當刻劃出銷售桌椅、
地毯紋理要細心刻劃突
顯地毯柔軟材質。

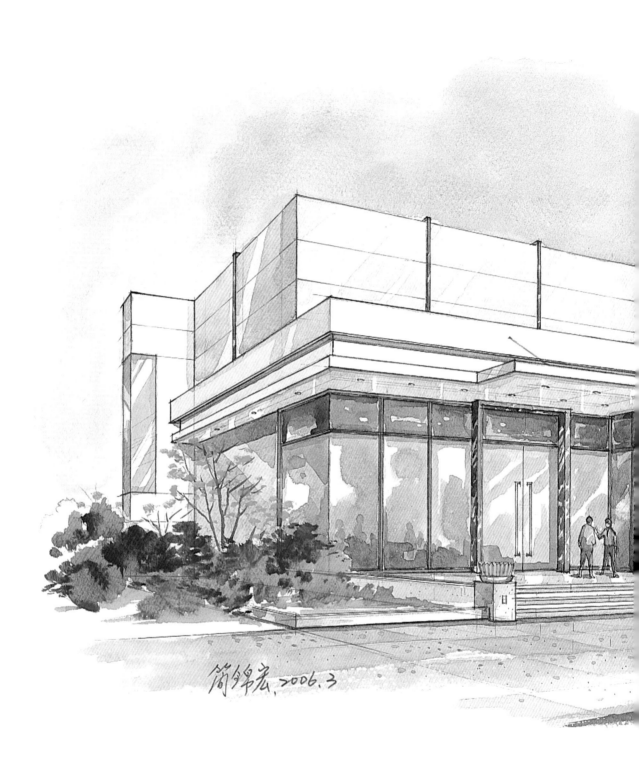

簡錦宏, 2006.3

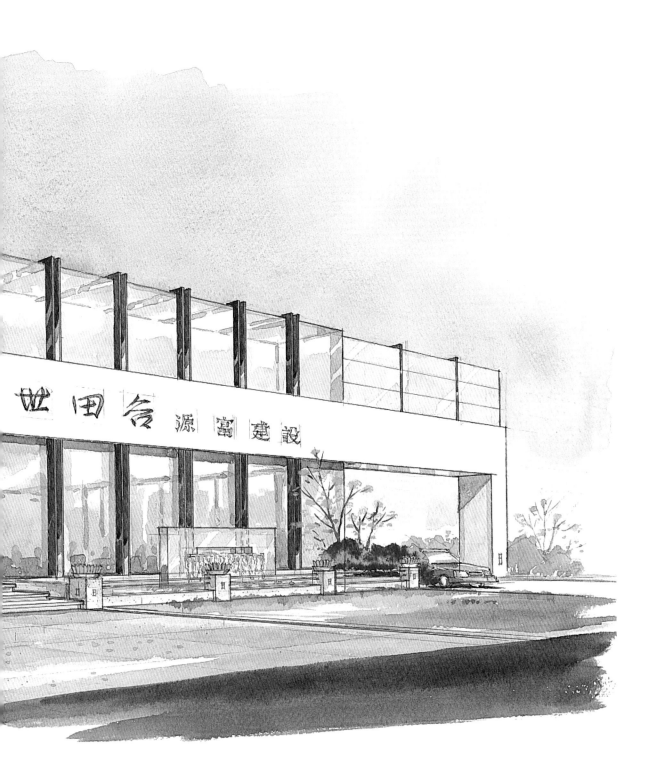

接待中心外觀

接待中心外觀透視圖，人物點景於商業空間及建築物外觀，表現技法上有畫龍點睛之
妙，且可突顯建築物高度比例。

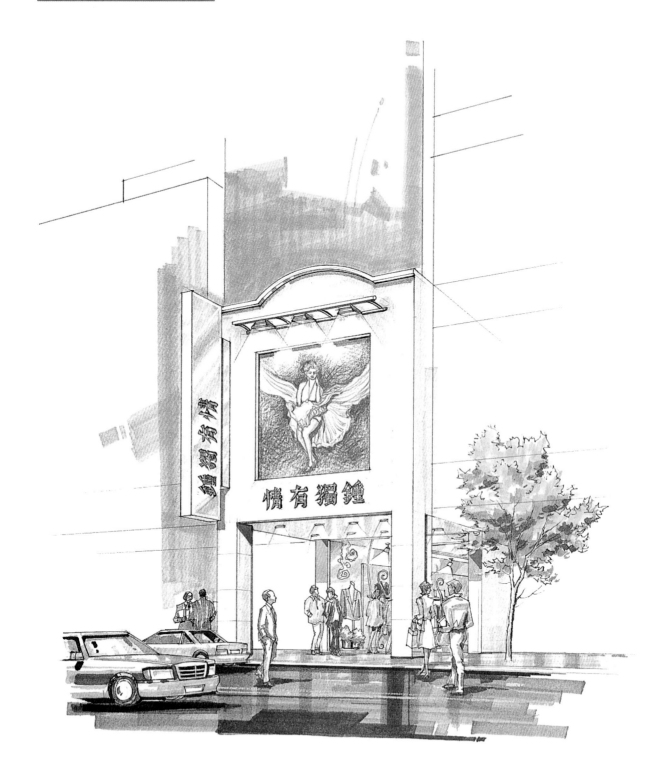

服飾店外觀

商業空間服飾店外觀圖，人物及汽車景點可表達商業街道的繁華榮景，上彩以麥克筆及色鉛筆
繪出，重點上彩即可。

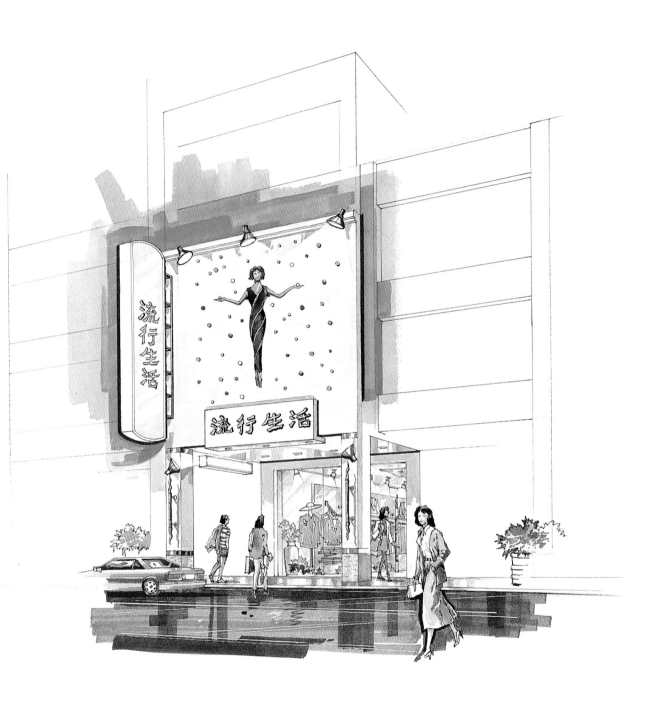

服飾店外觀
商業空間服飾店外觀圖，用水彩及麥克筆上彩，馬路由麥克筆快速打底再以白色廣告顏
料刻劃出馬路動線紋路，同樣要適度妝點人物、汽車增加商業空間繁華氛圍。

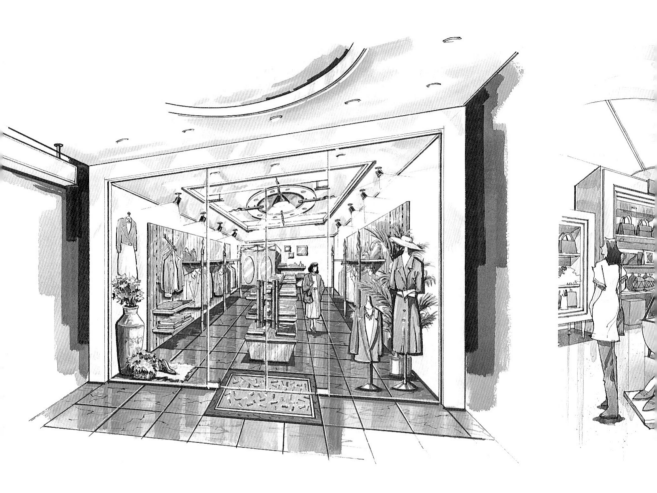

服飾店

服飾店空間透視圖，表現出商業空間的燈光絢麗是重點，燈光光影以白色廣告顏料乾筆刻劃，
玻璃隔屏分割線也是白色廣告顏料繪出。

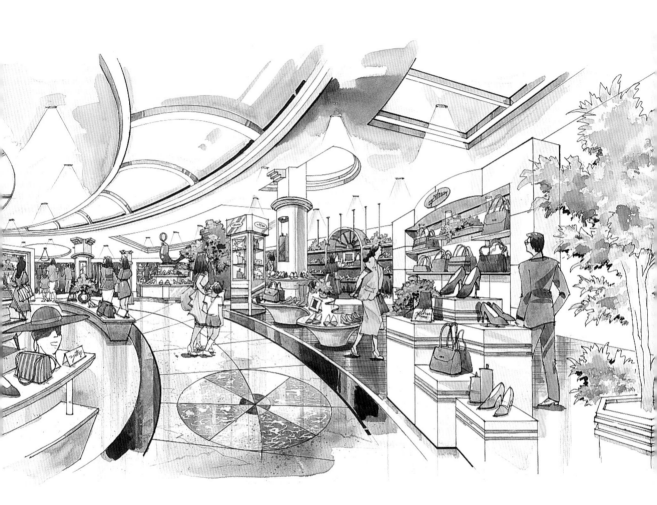

百貨公司

大型商業空間之表現，需注意整體空間之表現，另外需了解設計產品之定位，商場走道
地面深淺區分兩種不同之石材，運用渲染及重疊方式繪出地面光影之效果。

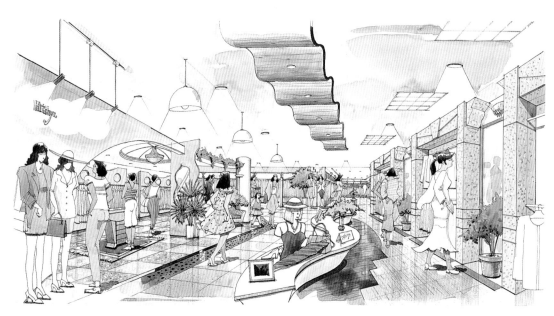

百貨公司
強調商場室內的縱深，故採用一點透視，並用人物的各種姿態表現空間的動感。

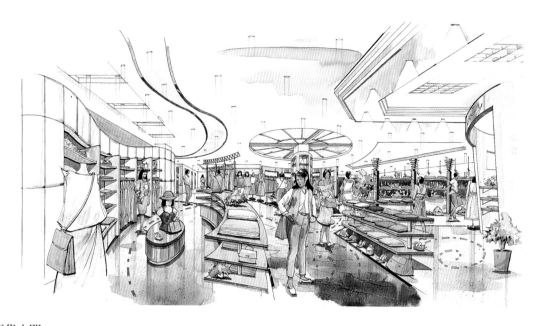

百貨空間
先以毛筆快速的繪出地面，天花板及造型牆面部份並繪出天花板燈具光影部份，地面是運用牙刷噴點技法來加強石材細緻效果。

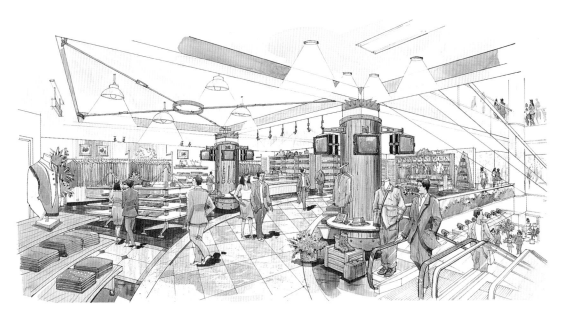

百貨公司

由於商場的色彩繁雜，故必須抓住一主題顏色使畫面穩住，其他色彩點綴即可。

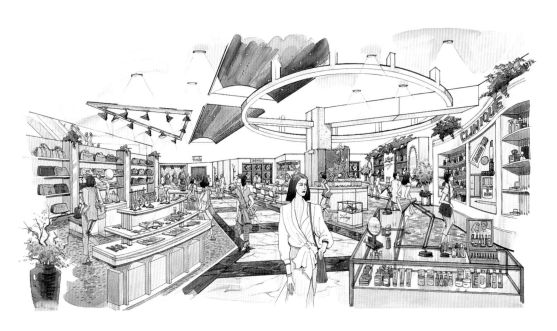

百貨公司

一張清新而使人易於了解的透視圖是爭取投資最有效的利器，此圖是多消點的表現，主要在於動線的表現和氣氛的顯示。

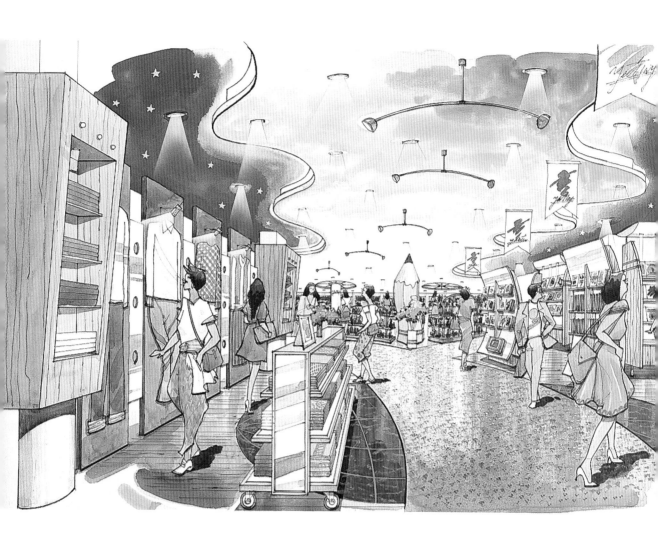

百貨公司

畫面是以一點透視來表現,線條之運用需小心經營加上色彩的滋潤,能使畫面豐富且栩栩如生,天花板燈具光影部是運用牙刷噴點而成,部份畫面需先遮蓋,需注意圖面選近之效果。

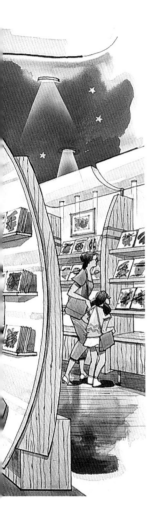

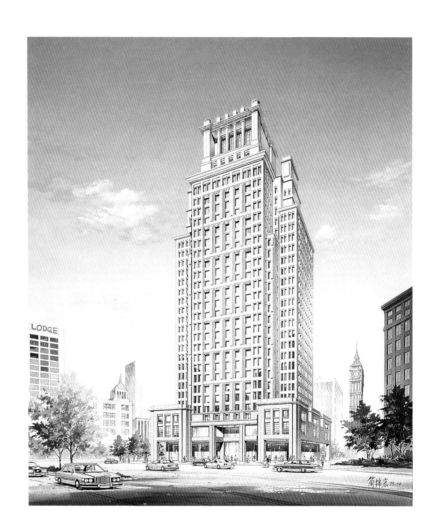

商業大樓

近景與遠景之色彩需小心經營,方能表現空間之距離感,此圖天空及建築部份是由噴槍噴修完成,商業大樓透視圖除了對主題建築物本身造型忠實的表現,汽車、人物等街景,更是對畫面氣氛的控制有絕對性的影響。

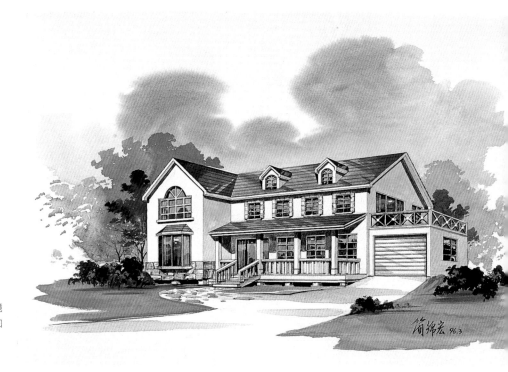

別墅

別墅的表現較講求環境
與美景,使優雅氣氛加
強,例如:樹木、花
卉、綠地…等。

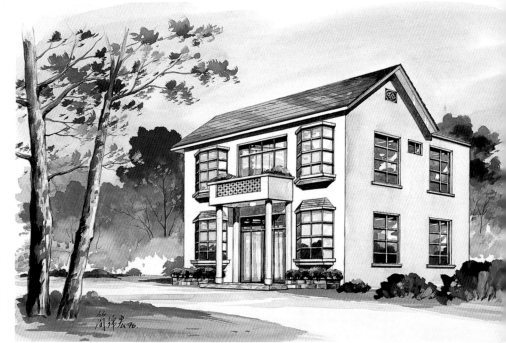

別墅

畫面之色彩飽和度高,
越能表現出環境空氣清
爽,不受污染之感覺,
用綠地點景來緩衝建築
物堅硬的造型,產生畫
面活潑、生動趣味。

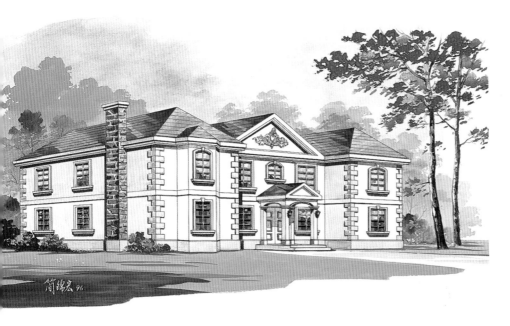

別墅

建築物常常表現在陽光明媚的環境中，因為在強光下物體反差大，立體感強、色彩亮麗，使人心情舒暢；透視圖中不表現陽光或表現的不好也就失去了極佳的繪畫語言。

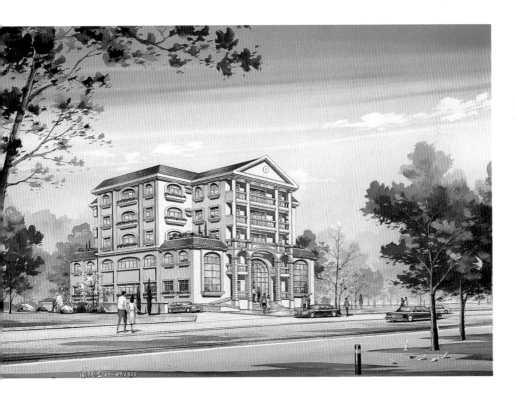

公寓

建築景觀圖創造的是三度空間藝術，往往景觀眾多，具有多層空間、景深，表達各局景觀效果應互為關聯，風格要統一，給人完整的藝術感受。

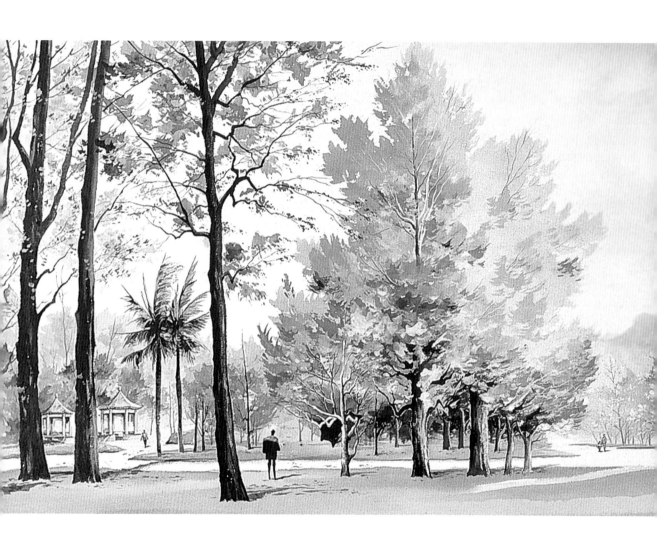

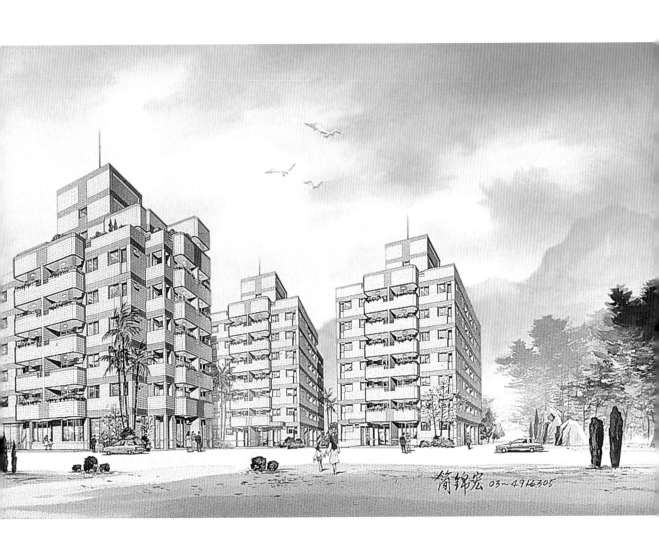

集合住宅、公寓

畫透視圖培養個人風格的重要一步除了可以記錄各種景物的真實情感，還可以將臨摹中學來的技法運用於寫生，在實踐中予以熟練，從而使寫生來的素材成為個人將來創作靈感的泉源。

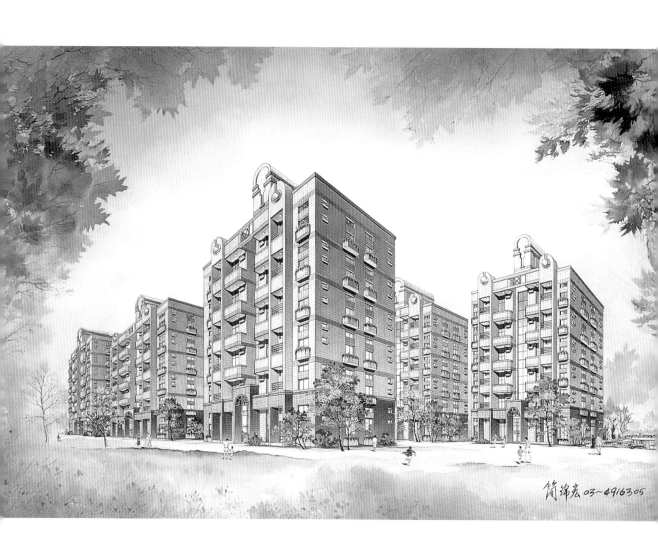

集合住宅、公寓

主要強調刻畫表現的主題景物，統一整幅畫的色調，刻意虛化週邊遠景及近景，突顯主建築使週邊產生朦朧意境之美。

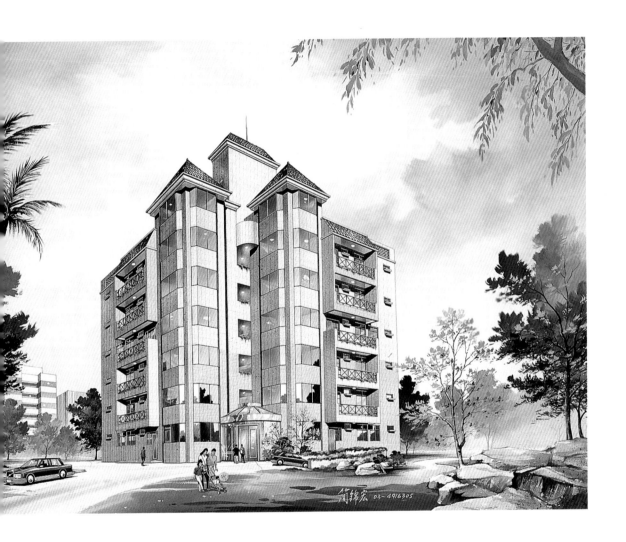

集合住宅公寓

蔚藍天空的藍不是一成不變單板的藍，靠近太陽光源的藍色較淺，背光處則較深，它們是漸變的
關係，天空從上至下由深至淺的漸變，上部的藍偏紫藍，而下部的藍偏翠綠且帶灰，這是由於大
氣中塵埃和水份的作用，越近地平線越顯模糊。

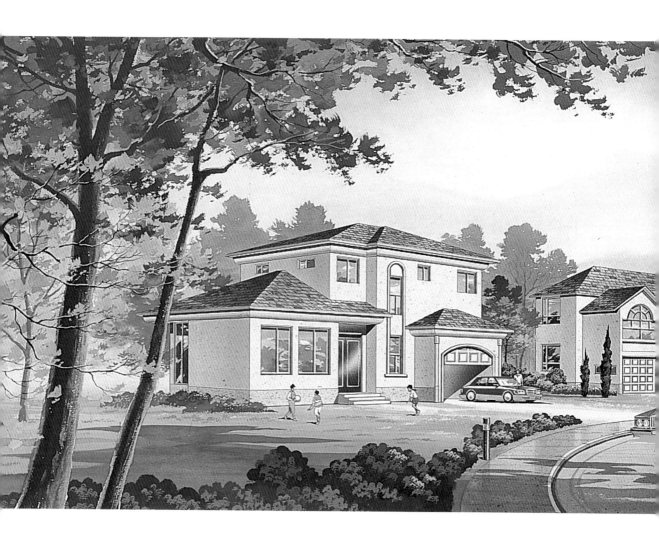

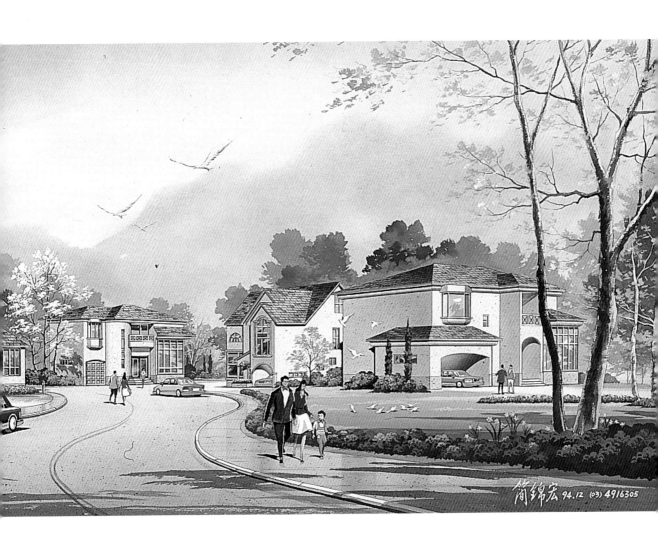

社區型別墅

透視圖目的是表達設計意圖,而設計是為人們服務的,因此我們常常在透視圖中通過人物活動情景來說明設計的意圖,社區型別墅公共空間要表現愉快、自由自在、鬧中有靜的氛圍,人物多寡適中,以家庭、兒童的娛樂遊戲為情景,人物表現以中景為主。

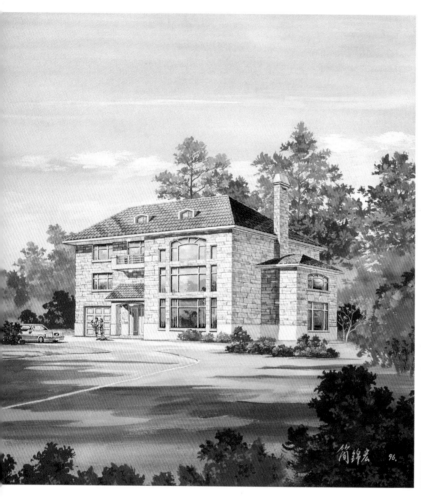

別墅

中景是建築景觀透視圖表現的重點，也是主要內容，要刻畫細緻，結構要清晰，此圖天空、背景、樹林、綠地是以廣告顏料上色。

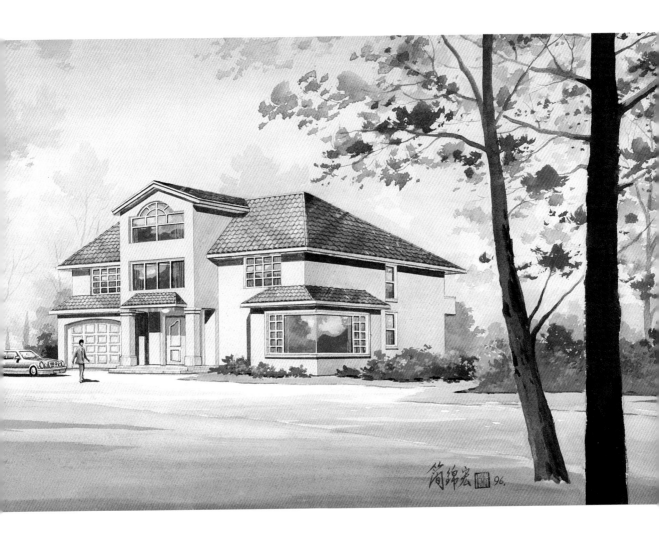

別墅

背景是透視圖中創造縱深感的重要部份，一般不做細緻刻畫，而是虛化處理，盡量避免
背景與前景混淆不清、區分不開。

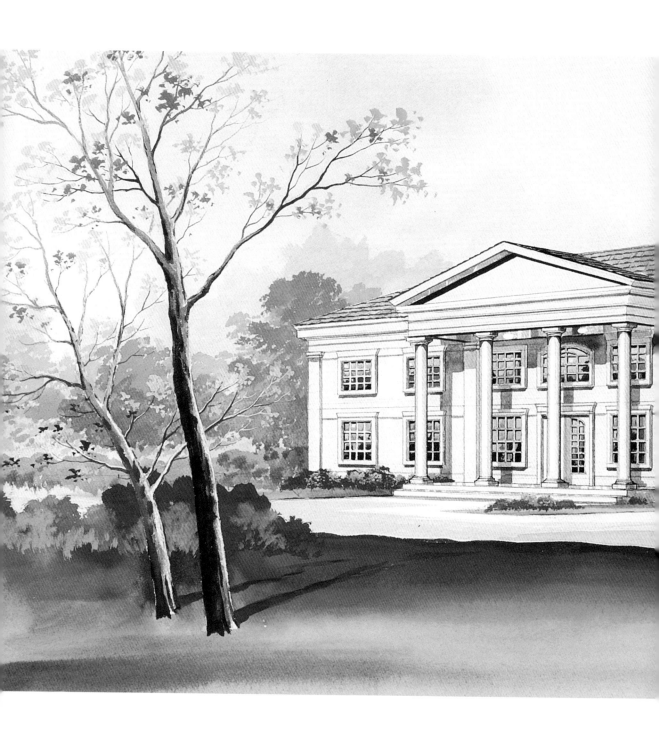

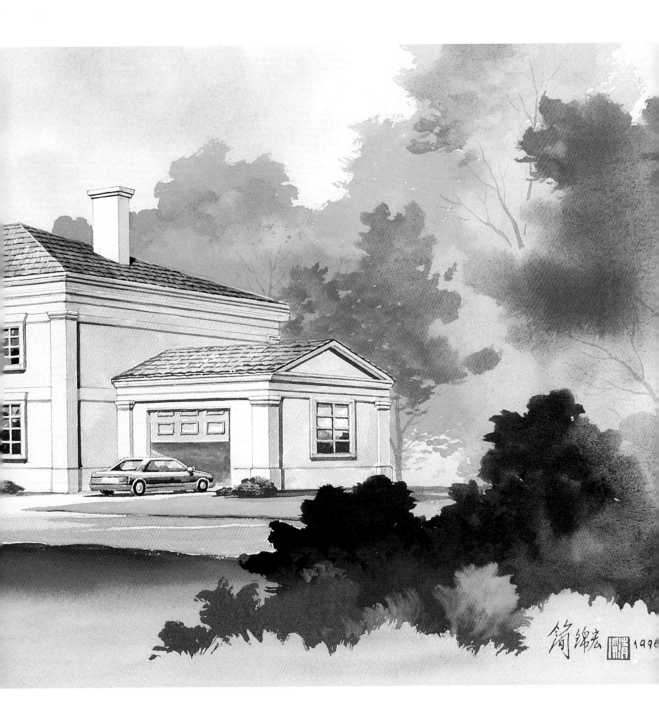

別墅

當前景是中景的延續時，刻畫也應細緻，特別是植物更應刻畫細緻生動，它會令畫面增
色不少，當畫幅內容過多，前景與中景有衝突時前景即為陪襯，上色要簡潔，甚至不上
色留出空白。

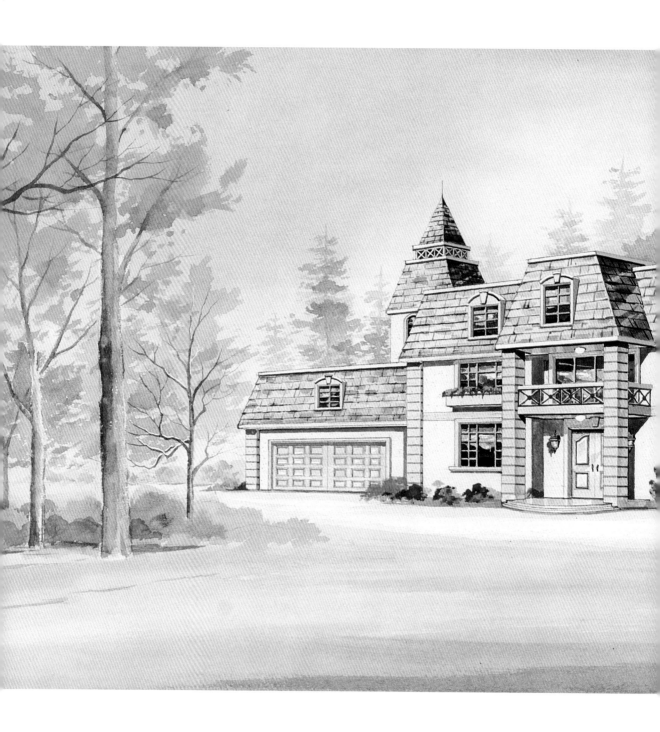

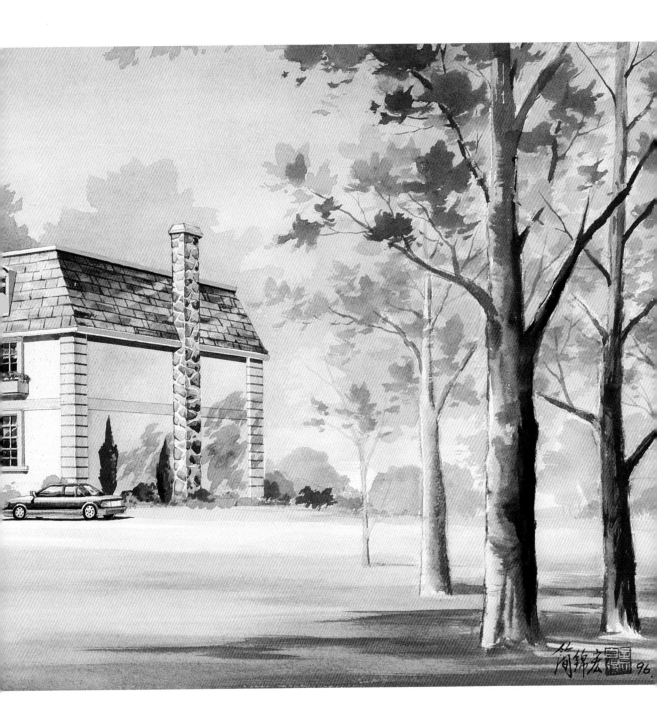

別墅

畫面中所表現的內容，一般將其分成三個層次，如舞台佈景一般分為前景、中景和背景、構圖均衡原理、圖形的面積大小、數量的多少即色彩重量都會產生一種量感，掌握和運用好統一的均衡原理觀點是解決構圖規律的關鍵。

國家圖書館出版品預行編目資料

室內空間透視圖設計表現實例 /簡錦宏著.──
第一版.── 新北市中和區：新形象，2007[
民96]
　　　面；　　公分
　　注音版
　　ISBN 978-957-2035-95-5(平裝)

1. 室內裝飾–設計 2.透視（藝術）
967　　　　　　　　　　96000346

室內空間透視圖實例

出版者	新形象出版事業有限公司
負責人	陳偉賢
地　址	235新北市中和區中和路322號8樓之1
電　話	(02)2920-7133　(02)2921-9004
傳　真	(02)2922-5640

作　者	簡錦宏 0932372007 0968909525
執行企劃	黃筱晴 陳怡任
美術設計	Qni
封面設計	ELAINE
發行人	陳偉賢
製版所	鴻順印刷文化事業股份有限公司
印刷所	弘盛彩色印刷股份有限公司

總代理	北星圖書事業股份有限公司
地址/門市	234新北市永和區中正路456號B1樓
電　話	(02)2922-9000
傳　真	(02)2922-9041
網　址	www.nsbooks.com.tw
郵撥帳號	50042987北星文化事業有限公司帳戶
本版發行	2011 年 9 月　第一版第二刷
定　價	NT$ 520 元整